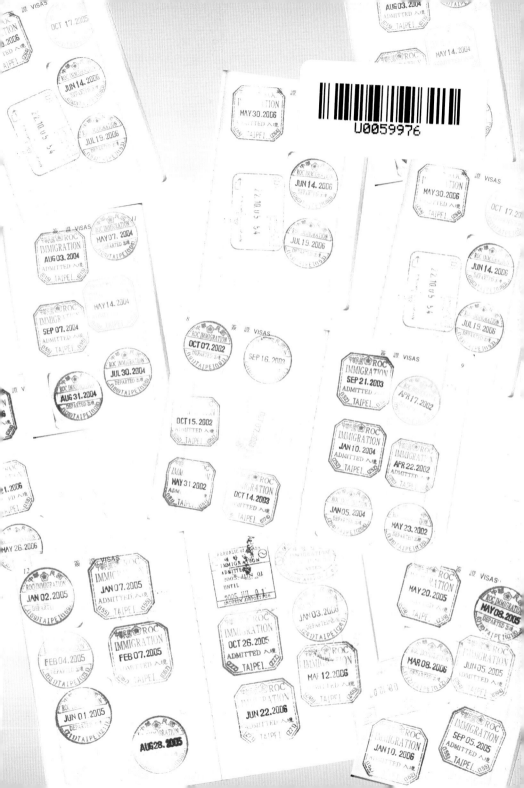

目 錄

Part 3 交通情報

Part 4 睡飽再出發

目　錄

目　錄

Part 14 神秘的伊斯蘭世界

Part 15 拍照與攝影

Part 16 返家後的後續工作

附錄

慵懶南國的陽光在召喚著，椰影與人潮中交織出的歡樂沙灘，正如你所想像的，等待著旅人的到來；經典時尚的歐洲城市，名牌與藝術正等著你去朝聖；香港、東京、佛羅里達州的迪士尼樂園，也一樣敞開著雙臂歡迎大人小孩。在天氣動輒40度以上的古文明國度，印度、柬埔寨、中東、埃及……千年以上的古蹟與神秘的傳說，正等著你去探險；聞名的青藏鐵路通車了，除了經典的北京、上海、好山好水的四川、雲南，挑戰體能與豐富生命的香格里拉和絲路……不斷增加的世界文化遺產在吸引著旅人們共襄盛舉。

北歐五國還是一樣遙遠，但是行動可以替你拉近與它們的距離；不論是世界的七大奇景還是八大奇景，管他新舊與否，都一如千年地守護在原地，捍衛著屬於它們的歷史；人生必去的五十個地方之一，除了電腦網路的世界以外，剩下的四十九個，你去過幾個了呢？記得，還有好幾百處的文化遺產等著你去探索。

正所謂「讀萬卷書不如行萬里路」、「人生苦短，及時行

樂」，也許你早已愛上的出國的美妙、也許你正在體驗出國旅行的樂趣、也許你還在規劃著下次的旅程、也許你正為旅費煩惱、也許你工作壓力大到不行，正渴望著解脫……無論如何，當個旅遊達人好過當個「Mouse Potato」，鎮日坐在電腦前，手握著滑鼠，壓力與生活作息失調，讓體型變得像馬鈴薯一樣圓滾滾，而長期在冷氣房內，失去和陽光及自然的接觸，年紀輕輕一堆毛病便找上門。

有沒有一股衝動想立刻收拾行囊出國渡假？想要當個新世代的旅遊達人嗎？想知道如何可以天天美麗又優雅地遊走在各國的美景之間？如何用最少的經費買到最好、最多的血拚戰利品？出門在外如何把將意外降到最低？如何擴展交友圈，讓四海皆是你的好友？

如果你已蠢蠢欲動，代表你已準備好要向旅遊達人的目標邁進了。準備好要出發了嗎？別忘了帶上這本書，讓旅行玩得更精彩、照片拍得更漂亮，最重要的是快快樂樂出門，平平安安回家喔！

貪玩達人 瑪杜莎

1

第一章

要出國囉！

01 什麼樣的旅遊方式最適合你？

在台灣的旅遊市場中，出國旅遊還是以跟團為最大宗。除了跟團之外，不外乎就是跟親朋好友來個不受拘束的自由行，甚至勇闖天涯當個背包客。在決定出國地點、預算、天數，這幾項出國必須考量的項目後，接下來最重要的就是什麼旅遊方式最適合你。

一、 旅行團

在台灣，跟團出國旅行其實是一件很幸福的事，因為台灣的資訊發達，旅行社幾乎都把行程內容、出團日期、價錢、shopping點、餐食、小費等旅行團的基本事項，通通寫在網路上，而且相當清楚。就算不習慣使用網路的，只要在報上看到廣告，打通電話過去，請旅行社傳一張行程傳真過來也是相當方便。其次，出團的行程十分多樣，五大洲七大洋、頂級享受、平民價格……均任君挑選，加上旅行社競爭激烈，價格因為競爭所以能壓低的，都已盡量壓低，這點跟國外比起來，不可否認地，台灣人要出國玩，和其他國家比起來，真可說是「用最少的錢得到最好的享受」。

所以，如果你鎮日在辦公室忙得不可開交；如果你只是想放空，給自己和腦袋一個好機會度假；如果你想要吃好、住好，但預算有限；如果你天生依賴性強，不喜歡獨立；如果你害怕外語能力不好，或是確信自己是路癡；如果你的出國經驗不足，害怕自己無法應付未知的環境；如果你想去的地方恰好是觀光資訊或治安情況不佳的國家……以上選項有兩項以上者的話，選擇跟旅行團一起出國玩，會是你想出國渡假最好的方式之一。

二、 自由行

台灣每年出國觀光人口節節上升，加上資訊發達、國際視野

開拓，為與世界接軌，越來越多人選擇自由行當作出國的方式。目前自由行最普遍的選擇是3至7天左右的假期，地點以中國沿海大城、港澳、日韓、東南亞的新加坡、泰國、馬來西亞、柬埔寨、越南及太平洋上的渡假小島，如：帛琉、關島等地為主。需求內容則包括機票、酒店住宿、海外旅遊險、機位升等、飯店早餐、房間是否面海、機場接送，或一日city tour等加值內容。依出國季節淡旺季的不同，航空公司、飯店業者不定期會有促銷優惠，這些都是在決定自由行的行程時，可以跟旅行社業者好好溝通的。

　　如果你的假期不夠長；如果是第二次想去同樣的地點；如果語文能力和方向感還不錯；如果當地有親友可以依靠；如果天生就是不喜歡受拘束，喜愛隨興旅遊……若有二項以上的原因，那麼自由行其實是很輕鬆，配合度又高的旅遊方式喔！

三、背包客

　　台灣目前也有越來越多愛向自己挑戰的背包客出現，其實這在國外是相當普遍的自助旅行方式。它與自由行不同的地方是背包客更隨心所欲，更能挑戰自己的潛能。在背包客的旅遊方式中，吃好、住好已經不是重點，他們想要的只是更能在旅行的過程中學習面對自己、面對生命的感動。所以他們通常都把所有家當背在身上，有青年旅館就住青年旅館，沒有就隨遇而安地睡車站，或是借宿任何願意提供幫忙的地方。總之享樂不是重點，重點是可以在一趟旅行下來，找到未來的方向，領悟生命的意義，同時發掘出自己藏在內心深處的潛能。

　　如果你覺得自己夠獨立；如果厭倦一成不變的生活方式；如果想試著找到未來的方向；如果你的語文能力跟方向感不錯；如果你很能夠隨遇而安；如果喜歡廣交朋友；如果假期夠長；如果想流浪的念頭不斷在腦海中閃過；如果好奇心跟冒險心夠強……若有兩種以上的選項，那麼在一生中當一次背包客，或許會成為你最值得書寫的回憶。

02 旅行社承辦V.S.自助旅行

　　不論你是想跟團玩，還是自由行，或是想當個背包客，其實旅行社在你的旅行規畫中，或多或少都還是不可或缺的一部分。跟團玩的貨比三家、比總價、比行程點、比食宿、比出發時間及回程時間、比當地使用的交通工具、服務品質……這些在你付訂金前都要比較清楚。

　　付了訂金之後就無法退還，如果你有其他狀況沒法參加當日訂下的團體行程，可以將訂金保留，參加其他日期的行程，或是改為買機票。如果已付全額，卻因個人因素無法如期參加，那麼要看清楚旅行社的規定，在出發前會依取消時間的早晚有不等的退費情況。

　　至於自助旅行的部分，概括可以分自由行（機＋酒）及背包客兩種。在自由行的部分，可以依自己的喜好選擇出發日期及班機、飯店的等級與地點，但是建議向旅行社購買一整套，包含機票加酒店的行程，這樣會比自己上網分開訂來得划算。因為旅行社和航空業、飯店業都會有些合作關係，他們比較有辦法替客人拿到優惠的價格，所以如果想替自己省荷包，除了貨比三家不吃虧之外，旅行社是你很好的幫手。

　　至於背包客的部分，因為省錢的玩法可能是支持背包客可以玩得更久一點的主要重點，所以差價頗多的機票票期、出發的淡旺季、當地飯店的淡旺季……這些可以在規畫行程的時候，向旅行社打聽消息，再與上網和手邊收集到的價錢等資料相互比較，最後，選擇對自己最有利的那一個方式！

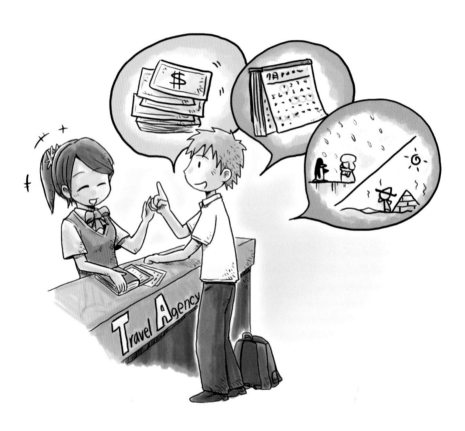

03 小嬰兒也需準備護照和機票

在國際機票的認知上，滿兩歲以下的小孩稱作嬰兒，代號是「infant」。嬰兒機票的價格是成人機票票面價的十分之一。例如：從台北飛到舊金山的機票，你是以折扣價29000元購得，但實際航空公司的票面價是48000元，那麼嬰兒的機票就是4800元。

因為嬰兒是沒有座位的，一位成人規定只能帶一名嬰兒搭乘飛機，如有兩名以上，要另外購買一張兒童票（兒童票是以七折計算），而單獨坐在椅子上的嬰兒，需要全程坐在安全椅上。另外，6公斤以下的嬰兒可以跟航空公司要求搖籃，並在劃位時，同時可要求劃在第一排，前排的牆上有掛勾可以勾住搖籃。如果沒辦法劃到第一排的位子，或是嬰兒超過6公斤的話，那麼搖籃就只好放在你的腳下，或是不要搖籃，空服員會給你一條子母安全帶，讓大人跟嬰兒綁在一起。

機上可以選擇嬰兒餐，不需另外加錢，但餐點內容大多是嬰兒食品，如果泥之類的東西。如果你的嬰兒需要泡牛奶，可拿空奶瓶及奶粉請空姐協助。另外，嬰兒在密閉的機艙內，有可能因外在環境引起不舒服，而導致哭鬧，此時隨行的大人要有安撫嬰兒的方法，避免影響其他乘客。所以一架飛機上通常只能允許兩名嬰兒，所以提早訂位跟劃位，對於需要帶嬰兒出國的人而言，是非常重要的。

護照方面，只要是國民出國都要護照，14歲以下的嬰幼兒可以拿戶口名簿辦護照及簽證，而合乎規定的證件照當然也是必要的。嬰兒可能會無法乖乖讓照相館裡的人拍照，所以大人可以在兩旁或是在後方稍微扶住嬰兒，拍好後，相館會自動修成合適的證件照，所以不用擔心。至於詳細的費用可以詢問旅行社。

 旅遊達人

到達目的地時，可以由大人抱著嬰兒通關，甚至回答問題，你只需抱著他給海關人員瞧一下，比對一下是否為本人，就沒有什麼問題了。

 ## 04 兒童的旅程

12歲以下是被認定為兒童的公定年齡,帶小孩一起出門旅行時,諸如機票、房間、餐點、行程活動……還是有許多細節需要注意一下喔!

一、機票

12歲以下的兒童,機票原則上是票面價的7折。也就是說,如果台北飛香港的來回機票原價是10000元,那麼兒童票就是7000元。偶爾要看航空公司對票價的規定,也有可能可以買到折扣後的七折價格。

二、單獨旅行

這種情形比較常發生在小留學生或是需要在假期往返回台探親的ABC小朋友上。有時候家長沒有辦法請到假期,只好讓小孩單獨搭乘飛機往返目的地。這時可以要求空服員帶領小朋友進出關,以及幫忙行李搬運等事宜。只是這樣的要求,通常會需要付與成人一樣的票價,但是可以藉此讓小孩早一點有獨立經驗,這也是相當不錯的。

三、團費或房價

通常小孩的團費是跟大人一樣的,除非是不佔床的情形下,那麼就可以付兒童價的團費。但是除非真的是三歲以下的幼兒,不然還是不要省這一點錢比較好。好不容易可以全家出去旅行,晚上睡得舒服很重要,而且床位通常跟飯店附的早餐成正比,如果要個10歲大的小孩硬跟大人擠張床,然後早上又沒早餐可吃,可猜想這個10歲小孩也會有很多負面情緒喔!

四、行程中的活動

　　這個情形比較常發生在東南亞的團體行程中，大部分現在到東南亞團，尤其像泰國、峇里島這些地方，最令人心動的活動就是快樂得像貴婦一樣的SPA，或是按摩，再不然就是刺激的水上活動，或是成人們愛看的各種神奇秀、輔導級、限制級的，五花八門地讓大人們樂不思蜀。

　　但這時候，小孩就開始無聊了，因為這些活動裡，大部分都是禁止16或12歲以下的小孩參加。當大人舒服享受按摩的同時，小孩只能在外頭拿著導遊買的麥X勞套餐乾等。或是當大人在看限制級秀時，小孩只能被帶到一旁看無聊的電影。

五、飯店設施的使用

　　飯店的游泳池或是健身房之類的設施，有時會因為水深程度，或健身器材的使用規定，而禁止小孩使用，所以當大人想要去享受這些設備時，記得把小孩帶到兒童遊戲室或是另外找地方一起去共享天倫之樂囉！

 ## 05 旅行前的資料搜集

已經有想出國旅行的念頭時，其實就可以開始準備資料了。在收集資料的過程中，有可能會改變原來你想出國的地點，也有可能恨不得馬上插上翅膀飛奔過去。而多數人收集資料的方法不外乎是以下幾種：

一、旅遊雜誌及相關書籍

目前在市面上的大型連鎖書店，都設有旅遊專區，對於想出國或嚮往旅遊的人來說，到書店的旅遊專區準沒錯。旅遊專區通常有分成幾種：

1、雜誌刊物

坊間有些出版社，會將各國受歡迎的旅遊景點分成一冊冊出版，內容豐富，也會定期更新旅遊資訊再出版，印刷品質及價格都相當合理，所以常常成為出國人士行李箱中必備的書籍。另外也有以旅遊為主題的雜誌，每期以不同的主題企劃設計，內容包羅萬象，長期閱讀下來，可以培養自己的世界觀。

2、文學書籍

旅遊文學書籍彷彿是作家們嶄露頭角的一種寫書方式。有越來越多的作者，他們也許不是名人，有的只是對旅遊的熱情和寶貴經驗，文筆獨特而富有情感，字裡行間中可以讀出他們對曾經旅遊過的國家流露出嚮往與懷念。翻翻這樣的書，可以讓你在收集資料的過程中，對於即將要啟程的國度，早一步有歸屬感，同時更有助於適應當地生活，這是讓你玩得盡興的一個重要過程喔！

3、導覽手冊

書店裡也會賣很多以實用為訴求的導覽書，內容不外乎是詳

盡的地圖、路線、如何正確乘坐交通工具、哪裡有美食、哪裡有不可不去的血拚點，以及豐富的住宿資料和慶典活動，對於想自由行或是當個背包客的人而言，擁有一本導覽手冊是很重要的喔！

二、 部落格與討論區

部落格是這一兩年來網路上最熱門的分享、討論區，在需要收集資料的時候，查詢相關的部落格或是旅遊家族、日記及討論區，可以提早了解到很多在書中看不到的實際經驗，好的、壞的皆有，因此網路也成為了收集資料不可或缺的一項。

三、 諮詢友人的經驗

假如親友已去過當地，或當地有你的遠房親戚，那他們就是最好的諮詢對象！籠統的問法就是當地到底好不好玩？會不會危險？具體一點可以問問需要帶什麼樣的衣物？鈔券要換多少才夠？有那些東西必買……多了解一些小細節，也是讓旅行更圓滿的必要功課！

06 是免簽證的國家嗎？

根據外交部公布的資料，中華民國國民適用之免簽證或落地簽證之國家或地區，如下：

（相關資訊僅供參考，有關規定仍應以各國駐台機構或其外交部公布者為準）

國家/地區	入境方式	可停留天數	其他注意事項
Bahrain 巴林	落地簽證	48小時	僅適用過境（須出示有效證件及邀請函件）。
Bangladesh 孟加拉	落地簽證	30天	僅適用於「商務目的並須備孟加拉當地廠商或政府出具之邀請函件」。
Burkina Faso 布吉納法索	落地簽證	30天	
Cambodia 柬埔寨	落地簽證	30天	
Colombia 哥倫比亞	免簽證	60天	入境時需申明為觀光或拜訪，並述明停留日期及出示回程機票；如為商務目的仍須申請臨時商務簽證。
Costa Rica 哥斯大黎加	免簽證	30天	
Dominica, The Commonwealth of 多米尼克	免簽證	21天	
Egypt 埃及	落地簽證	15天	可持憑六個月以上效期之中華民國護照、來回機票證明、一張照片及美金15元於抵達開羅國際機場通關前申辦落地簽證，惟因埃及之入境規定時有變更，請於行前再向埃及駐外使領館確認。

國家/地區	入境方式	可停留天數	其他注意事項
El Salvador 薩爾瓦多	免簽證	90天	薩國自94年7月1日起恢復對持我國普通護照前往薩國之人士收取10美元之觀光卡費用。
Fiji 斐濟	落地簽證	120天	
Gambia 甘比亞	免簽證	90天	
Grenada 格瑞那達	免簽證	90天	
Guam (Mariana Island, U.S.A) 關島	免簽證	15天	限自臺灣啟程直飛班機，且持有中華民國國民身分證正本，幼童攜帶戶口名簿正本或戶籍謄本正本；自其他地區前往者，須有美國簽證或綠卡。（美國政府為執行反恐措施，自2003年8月2日上午11時起取消「轉機免簽證」之措施。依據前述美方新規定，國人即使自台灣啟程過境關島國際機場轉機至第三國時，亦必須持有美國簽證。）
Guatemala 瓜地馬拉	免簽證	30天	
Honduras 宏都拉斯	免簽證	90天	
Indonesia 印尼	落地簽證	30天	
Jamaica 牙買加	落地簽證	30天	
Japan 日本	免簽證	90天	
Jordan 約旦	落地簽證	14天	
Kenya 肯亞	落地簽證	90天	

國家/地區	入境方式	可停留天數	其他注意事項
Kiribati, Republic 吉里巴斯	免簽證	30天	
Korea, Republic 韓國	免簽證	30天	
Liechtenstein 列支敦斯登	免簽證	90天	持憑我國有效普通護照及有效之多次入境申根簽證。
Macao 澳門	免簽證	30天	
Madagascar 馬達加斯加	落地簽證	30天	
Malawi 馬拉威	免簽證	90天	
Malaysia 馬來西亞	落地簽證	14天	入境地點限：吉隆坡國際機場、檳城國際機場、蘭卡威國際機場、柔佛州南部Senai國際機場、沙勞越之古晉國際機場、沙巴之亞庇國際機場及新山Sultan Abu Bakar陸關等七處。（此種簽證之申請時間需時30分鐘至1小時，建議可事先於國內辦妥簽證後始赴馬國。）
Malaysia 馬來西亞	免簽證	120小時	僅適用過境
Maldives 馬爾地夫	落地簽證	30天	
Marshall Islands 馬紹爾群島	落地簽證	30天	
Micronesia, Federated State of 密克羅尼西亞聯邦	免簽證	30天	
Mongolia 蒙古	落地簽證	30天	必須出示有效護照正、影本、兩張兩吋相片、簽證費及邀請函。

國家/地區	入境方式	可停留天數	其他注意事項
Nepal 尼泊爾	落地簽證	30天	需先提資料在當地取簽證。
Nicaragua 尼加拉瓜	免簽證	30天	於抵達時須購觀光卡(Tourist Card)美金5元。
Niue 紐埃	免簽證	30天	須備妥確認回（續）程機票足夠財力證明。
Oman 阿曼	落地簽證	21天	因曾發生部份航空公司不瞭解規定，而拒絕國人登機之案例，故建議國人行前先至阿曼駐台機構申辦簽證，以防突發狀況。
Palau 帛琉	落地簽證	30天	
Panama 巴拿馬	免簽證	30天	須先向所搭乘之航空公司購買索取觀光卡Tourist Card(Tarjeta de Rurismo)。
Peru 秘魯	免簽證	90天	
Saipan 塞班島	免簽證	14天	
Samoa 薩摩亞	免簽證	30天	須備妥回（續）程機票。
Seychelles 塞席爾	落地簽證	30天	
Singapore 新加坡	免簽證	30天	
Solomon 索羅門	落地簽證	90天	
St. Kitts-Nevis 聖克里斯多福	免簽證	90天	自94年1月1日開始，持我國普通護照前往荷屬安地列斯聯邦所轄聖馬丁、Aruba、Bonaire及Curacao需先申辦荷屬安地列斯簽證（註：此簽證不同於荷蘭簽證），詳細申辦情形請逕洽荷蘭貿易暨投資辦事處。

國家/地區	入境方式	可停留天數	其他注意事項
Sri Lanka 斯里蘭卡	落地簽證	30天	
St. Vincent & the Grenadines 聖文森	免簽證	30天	
Swaziland 史瓦濟蘭	免簽證	60天	
Switzerland 瑞士	免簽證	90天	持憑我國有效普通護照及有效之多次入境申根簽證。
Switzerland 瑞士	免簽證	48小時	僅適用過境。
Thailand 泰國	落地簽證	15天	
Tuvalu 吐瓦魯	落地簽證	30天	
Uganda 烏干達	落地簽證	180天	
Vanuatu 萬那杜	落地簽證	30天	
Venezuela 委內瑞拉	免簽證	90天	

資料來源：中華民國外交部網站

　　在辦理簽證時，一般國家多要求所持護照需有六個月以上效期，過境免簽證（Transit Without Visa，TWOV）為便利持有確認回（續）程機票及前往第三地有效簽證的轉機旅客，一般並不適用持候補機位者（If Seat Available，ISA）。雖然是前往免簽證或落地簽證的國家，但是出門前最好可以帶上兩張自己的證件照（與護照不同的照片較佳），方便在國外突然需要補辦什麼證件或是證件遺失時，可以隨時派上用場。

07 和寵物一起旅行

隨著生活越來越精緻化，寵物的飼養的層次也就跟著提昇起來。有不少主人即使出國都會像掛念小孩一樣地想念寵物，所以想和寵物一起旅行的念頭也比過去強烈。

但是不得不提醒各位寵物主人，機艙裡的飛行時間和旅遊勝地的陌生環境，對寵物的適應而言，遠比人類高上許多倍，所以帶牠們出國，其實是一種折磨，而不是享受。

長途飛行對平時養尊處優慣了的寵物而言，突來的環境改變，情緒馬上會變得難以控制。一般來說，為了要避免情緒過於焦燥或是害怕，會給牠們服用安眠藥或是施打麻藥。但這其實並不是

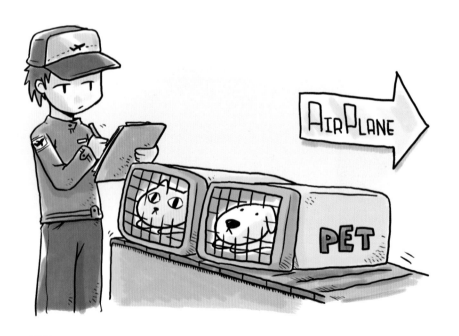

個好方法，因為麻藥會減緩心臟血液循環，讓身體系統慢下來，如果在飛機上太悶、太熱，寵物也許會沒辦法自然排熱，反而有造成死亡的可能。關於這點一定要請教獸醫師，必須多多注意。.
一般航空公司均可載運寵物貓、狗和鳥類，或運送身心障礙者的導引犬一同旅行。除了部份國家有不同規定外，寵物可用託運行李或手提行李辦理。至於其他種類動物的運送，則可直接洽詢各航空公司貨運人員。

其他需要注意事項：

1、來自新加坡、馬來西亞、孟加拉、中國大陸之犬貓禁止輸入。

2、必須為寵物安排所需的旅遊文件：

　　（1）2至8天內由註冊獸醫師發出的健康證書。

　　（2）註冊獸醫師或官方發出的防瘋狗症注射證書。

【相關網站及電話】

1、國際畜疫會網址：http://www.oie.int

2、各航空公司網站：行李運送、寵物運送相關規定。

3、可檢疫的地方共有六處：

　　（1）農委會動植物防疫檢疫局 02-23431401

　　（2）基隆分局 02-24247363

　　（3）新竹分局 03-3982663

　　（4）合中分局 04-22660188

　　（5）高雄分局 07-3377518

　　（6）高雄分局檢疫站 07-8070445

08 前往國際機場

　　目前台灣的國際線機場以桃園中正機場及高雄小港機場為主，但大部分的國際航線還是安排在中正機場，所以對於北部地區之外的人來說，班機起飛時間若是在清晨或是半夜的話，如何到達機場就變成令人困擾的問題。

　　其實多數人還是會選擇自行開車前往，因為還要顧及行李的問題，所以自己開車去是最方便的，而且不受時間限制。在機場附近有許多的出國停車場，目前也有許多家信用卡有提供出國免費停車的服務，所以假設是自行開車前往，那麼停在出國停車場是最方便的辦法，停車場人員會依照你來回班機的時刻，免費接送到出入境航廈。

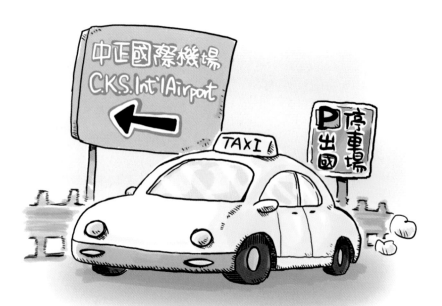

　　第二個辦法就是請親友接送，或是在前一天先借住在離機場較近的親友家，第二天請親友接送或是自行搭計程車前往。

　　假設是住在南部、東部的朋友，可使用國內線轉機，從小港機場或其他任一國內線機場直接飛到松山機場或是中正機場，在機場裡的候機室或貴賓室等待登機。

　　記得在出發前，先上網或是電話查詢班機有無延誤的情況，如延誤情況嚴重，可要求航空公司做適度的賠償，例如：免費使用貴賓室或是提供餐點。另外也要記得事先預估路況是否會塞車，免得千里迢迢趕到機場，卻發現已來不及登機，那麼就太痛苦啦！

【相關網站及電話】
1、中正國際機場網站：
　　http://www.cksairport.gov.tw/CKSchi/index.jsp
　　地址：桃園縣大園鄉航站南路9號
2、語音查詢電話：(03) 3983728；24小時緊急電話：(03) 3982050
3、T1出境服務台：(03) 3982143；T2出境服務台：(03) 3983274

09 航空公司里程累計

　　航空公司里程累計最吸引人的地方，就是可以免費換到機票或是艙位升等。不過在累計里程數時，要記得跟團或是購買優惠機票，都不能列入累計里數之內。

　　使用Ｇ、Ｖ或Ｗ艙等訂位（含團體與個人機票），以及五折和五折以下之優待票、免費機票、嬰兒票、交換機票、包機票、超重行李票、航空及旅行同業折扣票等，都不予計算里程。除非是機票使用規則有特別約定下才能累計。

　　想要賺取航空公司的里程，最好的辦法是先加入會員。可以先上網申請會員，此時會有一組會員代號，過一個月左右的時間，便可以收到航空公司寄來的會員卡及相關使用手冊。以後您訂位時，可以將會員號碼告訴航空公司或是旅行社人員，飛行記錄就會自動開始累計里程。

　　里程累計分為航空公司里程以及合作夥伴里程。航空公司里程，就是你實際飛行的里程數。一般不同艙的等級也有不同計算方式，如：商務艙乘以1.5倍、頭等艙乘以2倍。在加贈里程的部分，若在網路上購票或是線上報到，就會有加贈里程的優惠。再不然就是新航線開航促銷、生日里程、這些里程數讓你可以拿來作為換取免費票或座艙升等的機會，但是不能作為會員等級提升。

　　目前很多航空公司有與其他航空公司或是銀行聯名，無論是刷卡或是搭乘聯名的航空公司都可以累計里程數，對於時常需要當「空中飛人」的旅客來說，可以利用不斷累計的里程數的方式，換得免費機票及艙位升等，所以善用里程累計，是一件非常過癮的事喔！

 ## 10 機場貴賓室

　　機場貴賓室在等待登機或是轉機的時間，是打發時間的最好地方，尤其是超過兩小時以上的等待轉機時刻，如果有貴賓室可以好好的打個盹、盥洗或上網，那麼轉機就不再是苦差事。通常貴賓室擁有的服務如下：

一、食物及飲料

　　最陽春的貴賓室至少會有蒸包子之類的東西，另外像是餅乾類的甜點，再來是軟性飲料，例如可樂、果汁和咖啡。含酒精飲料大概會有啤酒，基本上和飛機上可以提供的酒類差不多。好一點的貴賓室會有現煮的麵食和飯食，有廚師在裡面為旅客現場料理，飲料和熱食的種類也會多上許多。

二、網路

　　雖然說咱們台灣的航廈都有免費的無線網路可以讓旅客使用，但是大部分的機場並沒有免費的無線上網服務，像是香港、舊金山等大型的國際機場就沒有。所以在貴賓室裡，若有免費的上網服務，算是很棒的一種享受。

三、盥洗設備

　　長途飛行，等待轉機時，貴賓室如果有免費的盥洗服務，是件非常棒的事。例如中正機場的長榮貴賓室就有免費的有按摩椅和沖澡服務，需要的話，可以跟櫃檯的小姐詢問，她會給你浴巾和沐浴用品。

四、免費書報

　　貴賓室當然會有看不完的免費書報，但是為配合國際化的需求，大部分的書報都是外文的，不過貴賓室的椅子一定是比外面候機室的椅子要舒服得多，所以就算不看報，坐在上頭打個小盹兒也是很不錯的。

　　知道有哪些服務之後，那麼是什麼人可以進去裡面享受免費享受？第一種就是航空公司的金卡、銀卡、鑽石卡等諸如此類的會員，而且有的航空公司會因為會員卡的等級不同，所能享受到的貴賓室等級也會不同。第二種就是買商務艙、頭等艙機票的乘客，搭乘商務艙以上的乘客，在櫃台check in之後，直接會拿到服務人員給的貴賓室通行證。第三種就是持有各家銀行白金卡的乘客，目前國內大部分的白金卡都有提供貴賓室的優惠內容，但是有的是需要

年消費額在一定額度以上才會免費提供，不然就是要使用那張白金卡去購買機票，再順便向該家銀行申請Priority Pass Card，以這張PP卡進入貴賓室。建議出國前可以向各銀行查詢相關的使用情況。

【中正機場航空公司貴賓室位置】

位　　置：出境四樓管制區中央區	位　　置：出境四樓管制區南側
航空公司：華航	航空公司：國泰
電　　話：(03) 3982415	電　　話：(03) 3982674~5
位　　置：出境四樓管制區中央區	位　　置：出境二樓南側夾層
航空公司：日亞	航空公司：復興、馬航、菲航、泰國
電　　話：(03) 3982283	電　　話：(03) 3982581

2
第二章
速速打包

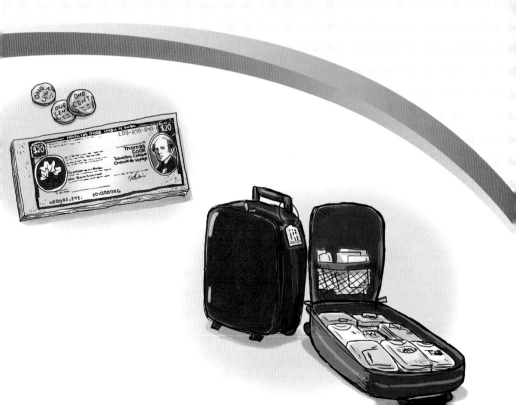

11 護照辦理

在國外，護照就等同於我們的身分證，所以護照辦理與出國期間的妥善保管，是最重要的一件事。目前護照的有效期限為10年，建議在辦理護照的時候，一定要挑選滿意的證件照，否則一張不滿意的照片可是會跟著你10年喔！加上出國的時候，護照是外國人士見到你的第一眼感覺，如果有一張好看照片，不但可以在入境各國海關時，讓他們對你留下第一眼的好印象，尤其像是去美國這種有時需要停留久一點的地方，好看的護照照片有時候會有意想不到的小幫助！

另外要注意的是，出國使用的護照最起碼要有半年以上的有效期，如果舊護照效期即將在半年內到期，就是該換新護照的時間了。此時若剛好有出國計畫，可以連同訂行程或買機票的旅行社一起辦理，如此就可以用1200元的護照規費辦理，否則如果單找旅行社辦護照，有可能會加收NT100到200元左右的手續費。

其他護照辦理所須的相關資料與細節，可以自行向各旅行社或上外交部網站查詢。

 ## 12 機票購買秘訣

是否常常在網路上或是旅行社的廣告上，看到低廉的價格，就會心動的馬上訂下機票。只是，在購買機票的時候，價格除了是第一考量的要素之外，還有其他需要注意的地方：

一、 票期

通常特價機票的票期都不長，大概都是15至30天的短期旅遊票，所以在訂的時候，要預計好會停留多久時間，因為買了短期的旅遊票，若到時候因為其他因素要延回的話，有時甚至連加價都沒辦法，以致於在當地被要求買單程機票回來台灣！如果出發及回程的日期都要有彈性的話，就得花多一點錢買3個月票、6個月票、12個月票，當然，票期越久價格越高，但在限制及更改日期方面會較有彈性。

二、 出發及返回日期及地點的限制

在買特價票時，要看清楚機票的規定，它會規定至少要在當地待幾天以上，並且會規定去程和回程的目的地必須是相同地點，如果回程要從別的城市或國家回來是不行的。另一個很重要的部份就是看淡旺季，季節影響票價差別，以台灣來說，學生放寒暑假的日期就是旅遊旺季，還有如聖誕節、新年與農曆年這幾個假期的票價漲最兇。也就是說每年的1月中旬、6月中旬、12月中旬之後是機票價格飛漲的時候，當然團費也就會相對提高。每年的淡季大概是3月、5月、9月、11月，其中10月會碰到國慶假期或是其他連假的可能性比較多，所以機票也會小漲。

所以如果你可以避開這些尖峰時段，自然就會有機會買到物超所值的特價機票，為自己的荷包省下一大筆錢。

三、 航空公司

以台灣較多人搭乘的國際線航空公司來說，國泰、新航因為歷年來的評比優良，服務態度及飛機設施都很好，所以即使在外在條件都相同的環境下，機票價格都會高於其他航空公司。而以國內兩大航空，中華和長榮來比的話，長榮的票價大部分都高於華航。

在選擇航空公司的時候，一是要看該航空公司主力航點在哪裡，因為會影響班機次數與價格，例如飛馬來西亞，就可以選搭馬航，一來票價便宜，二來班機時間選擇性多。台北是馬航的轉機點，所以從吉隆坡出發，轉機台北，再飛往美國，而我們在台北上機，就可以因地利之便，買到較便宜的機票，價格與同是飛往美國的直飛班機比起來，就便宜許多。

第二個就是要看你個人是否有加入航空公司的會員，選搭已加入會員的航空公司，可以替自己累積里數，有助於免費升等跟換免費機票，好處不少喔！

四、 是否要轉機

通常要轉機的機票會比直飛的機票便宜，所以轉機點越多機票越便宜，但是相對的，付出的代價就是時間和體力，因為不是每班轉機的飛機時間都配合得很好，有時會要在機場空等好幾個小時，甚至要過夜的也有。此時要拿著你的隨身行李在機場依照登機指示，重新將行李安檢並且尋找登機門，而且時差，加上沒辦法好好地休息，可是非常累人的喔！

五、 開票日期

在網路上看到便宜的機票，通常都是在訂票之後就要儘快開票了，因為便宜的機票要在開票之後，才可以保證價格，沒有開票

代表你沒有確定要這張機票，所以當航空公司因為燃料稅或是其他原因調整價錢時，就沒辦法保證你的機票價格是否跟原先訂票的時候是相同的。開票後如果要更改日期或是時間，就會依照原先因為特價票而附加的限制，酌收手續費或是罰款。因此通常機票開票後，就不能更改去程時間同時延長票期，在開票前要想清楚是確定需要這張機票，否則開票後，對機票有意見的話，只會花更多的錢，讓你去更改決定囉！

　　如果以上幾點都有注意到，而且還能買到特價機票，那麼就不要考慮，快快買下機票出國渡假去吧！

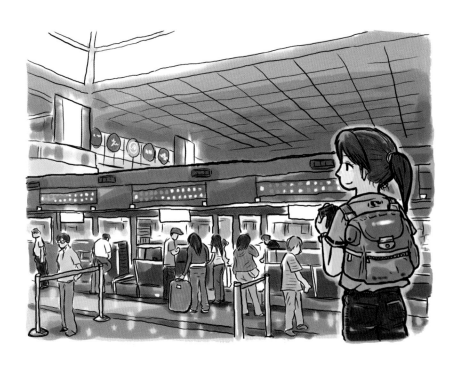

 # 13 旅行支票

一、什麼是旅行支票

旅行支票的效力與現鈔幾乎相同，並且也有面額大小與貨幣種類之分，包括美元、英磅、法郎、日幣、加幣、澳幣等。

二、如何購買旅行支票

購買旅行支票時須攜帶現金和身分證到銀行辦理，通常必需本人親自購買。一般而言，每家銀行各代辦不同貨幣的旅行支票，購買前可先打電話詢問是否有你需要的旅行支票種類。購買旅行支票後，需要保留當初購買的申請書或記住支票號碼，若支票遺失時，才能掛失並申請補發。

三、如何使用

一般建議是，當你買到旅行支票後，先在右上方欄位（Signature of holder）簽名，因為簽了名，其他人就無法盜用，若遺失時也不用太擔心，只要掛失止付即可。由於旅行支票補發迅速，所以通常不會影響行程。拿著旅行支票到國外之後，有幾種用法：

1、兌換當地現金

如果你的旅行支票並非該國貨幣幣值，則可以到銀行兌換成現金，除了歐洲以外，最好其他國家都用美金的旅行支票會比較保險。

2、直接當現金使用

如果你使用的就是當地幣值的旅行支票，則可直接當成現金消費，並可找成零錢。但若在太偏僻的鄉下或小商店消費，有些店

家可能不大認得旅行支票，所以些許的現金還是必要的。

3、關於簽名

　　一般而言，旅行支票有兩處簽名欄位，先在「Signature of holder」欄位簽名，當你要兌換現金或消費時，再於「Countersign here in the presence of person cashing」欄位當場簽名。如果兩處都先簽好或都沒有簽名，別人就很容易盜用，也很難申請補發。

4、相關資料須保存起來

　　購買合約和旅行支票宜分開保存，這就像我們會把存摺跟印章分開保存一樣，萬一遺失時可申請補發。

四、旅行支票的好處

1、攜帶方便，不必擔心大小張。

2、遺失後不容易被盜用。

3、掛失後容易補發。

五、 旅行支票遺失怎麼辦？

1、打電話到旅行支票發行公司口頭掛失，並詢問求償方式。通常該銀行僅做代售服務，如果旅行支票遺失，必須找旅行支票的發行公司處理。例如，買VISA旅行支票，就找花旗銀行，通常購買合約背書會有全球掛失止付電話供緊急使用。

2、持護照、旅行支票的收據副本、旅行支票記錄卡、剩餘支票的號碼，到旅行支票發行公司或代辦處辦理掛失止付。

3、當場領取退款。

　　目前國人出國旅遊使用旅行支票的機率不高，近年來國人的出國習慣以短期或是跟團兩個星期以內的行程為主，用到旅行支票的機會不是太多。一來由於攜帶的現鈔沒有高得離譜，二來是跟團的行程能遇到可使用信用卡的商店比較多，所以一般建議自助旅行超過一個月以上的朋友們，或確定出國時會有比較高額的單筆開銷的人士，建議使用旅行支票。

14 新台幣兌換為……

　　一般銀行多半只能換新台幣、美元、日元、港幣、歐元等幾種常用的強勢貨幣，如果你想換其他國家的貨幣，或是不同國家的貨幣想換回新台幣，建議可去「台灣銀行」或「中國國際商銀」（ICBC）。這兩家銀行可選擇的貨幣種類比較多。至於郵局，因為沒有結匯服務，所以無法提供貨幣兌換。

　　通常，在銀行換的價錢會比在機場結匯來得好，只是在機場可以結匯的外幣種類比較多。在出國前多注意各國匯率變動，雖然出國旅行要換的金額並不是太大，但是一兩個星期內貨幣的波動還是會有些差別，多注意一下匯率，可以稍稍幫自己省點錢。另外，如果去銀行兌換外幣，通常會收手續費，所以可以拜託在銀行上班的朋友，或是到自己有開戶的銀行去辦理外幣兌換，可免手續費，又能幫自己省下一小筆錢。

　　出國兌換的外幣還是以美金為主，除了到歐洲可事先兌換歐元、到日本兌換日元外，就港幣而言，在香港有很多「兩替店」，因為競爭激烈，加上很多台商和大陸觀光客的往來，所以很多「兩替店」都可收台幣並直接兌換成港幣。每家「兩替店」的匯率會稍微不同，多比較還是有所差別的。另外其他像印尼、柬埔寨、土耳其這種幣值很小，波動幅度又大的國家，到當地刷卡遠比付現好，再不然使用美金也是十分普遍的方式。

　　如果出國的地點是比較落後的國家，建議在換美金的時候，多換1元、5元、10元這種小額面鈔票，因為不論是付小費或是在街上買些小紀念品都會比較方便，尤其是跟街頭小販買紀念品時，可別想拿20元或50元的美鈔買幾塊錢美金的小東西，然後妄想他

們找錢給你！一是他們不會有這麼多美金可以找你，二是避免他們
拿了你的錢乾脆不找，直接跑掉的情況，所以換些小額美鈔到較落
後的國家是必要的。

15 海外旅遊險有幾種？

　　一般出國旅行較常遇到的基本旅遊險有以下幾種，在出發之前必須要了解自己已有那些保障，再視個人情況決定是否加保其他相關的旅遊險。

一、旅行業責任保險

　　限旅行社投保，以旅行社為要保人，旅遊團員為被保險人。根據1995年公布的旅行業管理規則規定，旅行業者必須投保責任保險和履約責任保險才能出團，旅客在報名參加團體旅行時，所付的團費當中，均已包含責任險。觀光局規定旅行業者至少須替旅遊團員投保200萬元附加3萬元醫療的責任保險，旅行社若沒投保即是違法，當然，旅遊團員也可要求旅行社投保更高的保額，但是超過200萬的部份可能會要求另外付費，這個保險有別於旅遊平安險，不能指定受益人。

二、 履約責任保險

　　履約責任保險又稱旅行社履約保證保險，以旅行社為要保單位，和旅行社簽訂旅遊契約的旅遊團員為被保險人。保障旅遊團員在交付團費後，旅行社因「財務問題」無法出團或無法完成行程，造成旅遊團員的損失，旅遊團員可檢附交付團費的收據或證明向保險公司請求團費損失。一般來說，每一旅客的保額都是200至300萬元。

三、 旅遊險

　　利用信用卡刷卡購買機票所贈送的保險，是我們所謂的「旅遊險」。所以一般旅行社都會建議消費者在結清團費或是購機票

時，使用信用卡為旅客多增加一分保障，而旅遊險的金額與內容依各發卡銀行之規定有所不同，同時也因卡別的不同，在內容上也會有所差別。

四、 旅遊平安險

此為出國前，特地為此次旅遊所自費加保的保險。建議可以在出國前多留10分鐘的時間，因為在機場都有許多家保險公司在出境大廳隨時為出國旅客做最即時與簡便辦理的手續服務。依旅行天數會有幾百元到幾千元不等的保險內容，可依個人需求自行決定。

根據以上四種和旅行相關的基本保險得知，在購買團體行程時已經包含了契約責任險與履約責任險，而且若在購買團體行程或是機票使用信用卡消費時，可以再獲得一次旅遊險的保障。至於旅遊險與自費加保的旅遊平安險，其保險內容的比較如下：

* 旅遊險：

1、不便保障—（1）班機延誤 （2）行李保障 （3）行李遺失 （4）劫機

2、人身保障—限制在搭乘飛機或公共運輸工具時造成身故或殘廢，才有理賠。

3、急難救助—只有少數信用卡公司提供，保障範圍較不周全。

* 旅遊平安險：

1、人身保障—只要在保險的保障期間內導致身故或殘廢，就有理賠。

2、醫療保障—只要在保險的保障期間內，因意外所導致之醫療費用給付。

3、急難救助—包括緊急救援、法律支援等10項以上之服務。

16 國際學生證

目前國內旅行業者所代理的國際學生證共有兩種:

一、ISIC（International Student Identity Card）:

由國際學生旅遊聯盟（International Student Travel Confederation，簡稱ISTC）發行，是一張經聯合國教科文組織（UNESCO）認可的國際通用學生證件。持有ISIC可以享有包括學生優惠機票、火車票、參觀門票與購物等折扣，可購得的學生機票如維珍航空、英亞航、加拿大航空、瑞士航空等，優惠價從九折至七折不等。在歐洲、美加和澳洲等地區，持卡人搭火車、巴士都享有優惠，包括美國國家鐵路、歐洲聯營火車、加拿大VIA國鐵等皆在優惠範圍內。目前ISIC卡的在台業務是由康文文教基金會總發行。

除了上述優惠，ISIC國際學生證提供的服務尚包括「全面e化服務」，主要的內容有免費e-mail、免費Fax-mail、免費硬碟空間，國際電話卡使用。此外，ISIC也提供24小時待命的國際學生救援協詢專線，此項目採多國語言服務，完全免費，目前提供有英文、法文、德文、西班牙文和日文等語言。

＊如何申請？

1、申請資格：為國內、外立案的高中、高職及大專院校的在校生，或是26歲以下的研究生。

2、所須證件：（1）2吋照片一張。

（2）國內學生證或國外入學許可影本。

（3）申辦費用每張為250元。

3、效期：ISIC的效期依辦卡日計算，如當年9月前辦理則當年12月底期滿，若當年9月以後辦理則至隔年12月底有效。

4、申辦地點：

（1）台北市忠孝東路4段142號5樓505室，康文文教基金會，電話（02）8773-1333。

（2）台中中港路一段185號7樓之3，康文台中分公司，電話（04）2322-7528。

（3）高雄市前金區中華4路282號3樓，康文高雄分公司，電話（07）215-8999。

【參考資料】STA學生青年旅遊網 http://www.statravel.org.tw/

二、ISE國際學生證（International Student Exchange Card）：

此卡於1987年在美國商標局取得專利，至今已有16年的歷史。主要是針對12歲以上前往國外留學、遊學的學生，或是在國內擁有學生身份至國外旅遊時所使用的折扣卡。目前在台灣發卡業務由大登旅行社總代理。

ISE可折扣的範圍相當廣泛，持有的學生就可購買到簽約航空

公司的學生優惠票，在適用ISE的53個世界主要旅遊國家中，則可以享有包括公車、船票、鐵路、摩托車或腳踏車等租金方面的折扣。以美國來說，光是折扣地點就高達4744個，新加坡也有高達1544個折扣點。另外，在有簽約的飯店、旅館或餐廳等，通常也能享受10%-20%的折扣；至於在娛樂設施方面，包括博物館、參觀城堡門票、戲院、音樂廳、歌劇院、電影院等，都能享有優惠，屬於全方位的旅遊折扣優惠。

除了可節省旅遊經費，ISE本身也提供多項實用的周邊服務，例如24小時免付費緊急服務電話，便提供了華語在內的24種語言，讓出外的學生無障礙的獲得即時協助。此外ISE卡並囊括美金2000元的基本醫療保險，及最高可達美金5000元的意外緊急援助，為學生提供了更完善的旅遊保障。

＊ 如何申請？

1、申請資格：12歲以上至國外留、遊學的學生，或是在國內擁有學生身分者。

2、所須證件： （1）國外入學許可證或國內學生證正反面影本與學校英文名稱。

（2）護照英文姓名。

（3）兩吋照片一張。

（4）個人購買費用為300元。

3、效期：發卡日起一年為限。

對於尚未有穩定收入的學生旅人而言，有張國際學生證，可以在食衣住行上面都省去一些開銷，對於想出國又預算有限的學生而言是再好不過的一樣東西。大多數的歐洲國家，對於持有國際學生證的旅客，都在有限度的範圍內給予優惠，亞洲地區則以日本為國際學生證通行之地。

17 收拾行李的技巧

收拾行李的時候,最有出國渡假的快樂心情,就好像是小時候等著郊遊,把喜愛的零食都裝進包包的那種感覺。收拾行李依照長短途及目的地的不同,有幾種技巧可以注意:

一、 隨身行李

在長途旅行中,因為時差與飛行時間較久的關係,建議除了隨身背的包包之外,可拿一個可以帶上機的小型隨身行李。裡面裝上盥洗用具跟一套換洗的衣物及一件保暖的披肩或外套;另外也可以把相機電池、隨身藥品、防曬油、太陽眼鏡、雨傘及一些零食放在這個隨身行李當中。

一來在轉機的途中可能會到過境旅館休息,或是直接在飛機、機場的洗手間做簡單的梳洗,再加上目的地的氣候可能與台灣相差頗大,不論冷熱或是晴雨,有這些隨身行李就會十分方便。二來到達當地,拿到了大行李之後,雖然大部分的東西都可以再放回大行李箱中,但是偶爾也會遇到需要長途拉車或是國內轉機的旅程,建議這幾樣東西還是在每次出發時帶上遊覽車,在路上買了什麼小紀念品也都可以放進去,以便長途拉車的途中一時想到要什麼,不用再去拉出大行李箱拿。有個隨身行李在身邊,對於旅程中幫助很大。

二、 禦寒衣物

因為台灣是亞熱帶國家,基本上除了到東南亞的國家之外,大多數人都會覺得國外很冷,所以出國很多時候,行李塞滿禦寒的毛衣和厚重衣物,相當佔空間。但是國外的冷是屬於乾冷,就算氣溫很低,仍不比台灣溼冷氣候來得難以忍受,加上國外室內幾乎都有暖氣,所以一下子套了太多厚重衣服,反而會造成想脫又脫不掉的窘境。

建議可以帶上一件保暖、質料好的羊毛衛生衣及貼身的絲質衛生衣，這兩種材質的衛生衣質料輕薄又保暖，天冷時穿上，外面再加個套頭外衣和外套就差不多了。在室內和車內的時候，不需要一直穿著大外套，可以帶件羊毛披肩，尤其是喀什米爾（KASHMIR）的羊毛披肩，質料細柔而且超級保暖，穿脫收納方便，實用性勝過厚重的大外套。

另外披肩除了保暖之外，還可以做很多變化，當圍巾保暖、當頭巾擋太陽和風沙、當衣服上的配件，妙用無窮！

三、 保持衣物整潔

打包行李的時候，可以事先按照行程表想好當天穿的衣服，這樣才不會有帶去的衣服都沒穿上的窘境。選好衣物之後，可以把洋裝類、裙子類、褲子類、上衣類、內衣襪子類、配件類等，分別用塑膠袋裝起來，然後在一袋袋的衣物中間，可塞上同樣用袋子裝好的鞋子，還有礦泉水或是充電器等較硬的東西。而若在當地買了易碎物，除了手提之外，也可以塞在這些衣物當中，不怕推擠碰撞。

用袋子分門別類裝好的另一種好處就是可以一目了然，可以馬上就知道這個袋裡面大概裝了些什麼東西，省去翻來翻去找衣物的情

況，整個看起來也比較美觀。最後一個好處是萬一行李碰到水，至少可以稍微減輕衣物受潮時的損害。另外要記得留幾個乾淨的袋子，在旅程中換下的髒衣物，要分開放進另外準備的袋子中，這樣才能保持所有衣物的整潔。

 18 攜帶多功能變壓器

　　攜帶多功能變壓器是非常重要的，因為每個國家的電壓數與插座不盡相同，加上現代人出國一定都會帶上數位相機及手機，這兩樣東西最需要充電，若少了這麼個不起眼的工具，那麼肯定會為整個旅程帶來不便。

目前各國電壓情況，如下表所列：

地區	國名	電壓		地區	國名	電壓
亞洲	韓國	100.220	中美	墨西哥	127	
	日本	100		英國	240	
	香港	200		法國	127 220	
	中國	220		義大利	220	
	菲律賓	277		西班牙	127 220	
	泰國	220	歐洲	希臘	220	
	新加坡	230		瑞典	220	
	印度	230	蘇俄	奧地利	220	
紐澳	澳洲	240		德國	220	
	紐西蘭	230		荷蘭	220	
北美	美國	120		挪威	220	
	夏威夷	120		俄國	127 220	
	關島.賽班	120				
	加拿大	120				

　　目前的手機及數位相機所附的旅行充電器都可以承受100至240（V）的電壓，所以只要記得帶上多國轉換插座就可以暢行無阻了。出國前記得上網查詢一下目的地的插座長什麼樣子，這樣就沒有什麼問題囉。

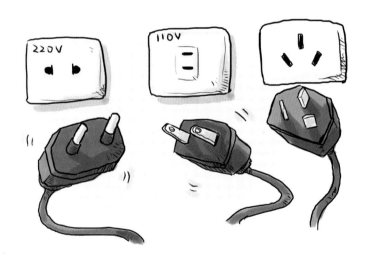

19 需要帶泡麵、零食嗎？

　　台灣人出國最怕餓肚子，每回跟團出國，最容易看到和導遊、領隊抱怨沒東西吃。不是沒吃到飯不會飽，就是嫌太油或太鹹，甚至味道怪之類。很多人出國擔心水土不服或是飲食習慣不同，常常在行李中塞上幾包泡麵和零食，甚至還會帶上電湯匙和煮水壺。但根據經驗而言，泡麵這個東西是既佔位子，然後帶出去又原封不動帶回來比例最高的東西。

　　其實出國最重要的就是放鬆心情、入境隨俗。如果擔心飲食習慣不同或害怕餓肚子，建議帶有飽足感或可以解饞的零食。適合帶出國的零食有：

1、餅乾、洋芋片

　　其實這些東西在國外的商店或超市都有賣，如果非選擇從台灣帶不可的話，最好是帶包裝不易碎的那種，或是像冬筍餅這類只有台灣才有的本土口味。攜帶如此佔行李的零食才稍微有價值。

2、豆乾、蒟蒻乾

　　鹹的零食比甜的零食來得容易解饞，尤其這兩種零食吃下去會激起想喝水的慾望，較容易產生飽足感，熱量又遠比甜食跟餅乾來得低，是不錯的選擇，最重要的是素食主義者也很適合。

3、巧克力、喉糖

　　巧克力會產生熱量，如果血糖過低時，吃上甜的巧克力，會暫時止住飢餓以減低身體的不適，並且有助於安定情緒。而喉糖雖是甜食，但出國很容易因為環境太過乾燥或是睡眠不足的情形，導致口乾舌燥，聲音變得沙啞，這時吃顆喉糖會有幫助。

　　至於泡麵，建議真的不大需要攜帶，不僅佔空間，萬一泡麵

是豬肉口味，是沒辦法進入伊斯蘭國家的，再加上若有調理包的話，因為不少國家限制他國肉品進口，這樣的泡麵還為自己惹上麻煩。

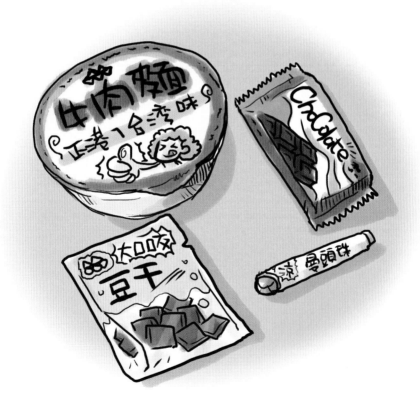

20 隨身攜帶的藥品

「上車睡覺，下車尿尿，進店買藥，回家丟掉。」就算是現在旅遊風氣和品質都很高的台灣，這句俏皮話還是非常符合一般人的旅遊情況。

的確，「藥」這個東西對台灣人來說實在太重要了，加上國外就醫並不像台灣這麼方便，醫療費十分「不親民」，所以出國的時候，藥品就成了最不可或缺的隨身行李之一。一般來說，出國必備的藥品，可以分成下列幾項：

一、內服

1、旅遊藥包：

建議可以在出國前一兩天，可以到常去的診所掛號，花個一百元跟醫生拿旅遊藥包。藥包裡面包括：暈車（機）藥、綜合感冒藥、消炎藥、止瀉藥、止痛藥、鼻子過敏藥等等，常見的小毛病，有這個旅遊藥包就足夠應付了。這種藥包非常好用，一來不但分門別類裝好，上面也有註明藥名；二來則因為有醫生為你開的就醫記錄，所以他知道那些藥物是適合你的（例如有過敏、呼吸道慢性病的人），比起自己胡亂去藥局買藥，這種旅遊藥包是最經濟也是最安全的。

2、有慢性疾病者：

一定要依照出國天數，到診所或醫院去拿足夠天數的必備藥品。如果出國時間到二至三個月以上，可以先拿二個月的慢性藥，之後的藥品請台灣親友代領，然後寄航空掛號到國外，藥品通常不會太重，郵資約一百元上下。

3、舌下含片（Nitrostate 0.6mg/tab-耐絞寧）：

　　有心臟病的人記得要帶舌下含片，不但預防萬一，遇到緊急狀況，還可以救人。

4、胃散：

　　在國外常常因飲食過量或是吃了不合胃口的東西，引起胃痛或排便不順，帶上一點曾經服用過的品牌胃散，讓腸胃不致於罷工喔！

二、外用

5、西瓜霜噴劑：

　　因為時差導致睡眠不足，或因水土不服而產生的口瘡，雖然是不起眼的小痛，但要完全好也需要至少三到五天的時間。它痛起來會影響食慾，除了不能大啖異國美食外，也影響了你的情緒，所以帶上西瓜霜或是去牙醫診所，要上一小罐口內膠，可讓旅行更順暢。

6、OK繃：

　　除了小意外的傷口外，若旅程中鞋子不合腳，貼上OK繃，可以暫時阻隔摩擦帶來的疼痛感。

7、蚊蟲叮咬：

　　眾所周知的曼秀雷敦（面速利達母），以及外用藥膏，如：一條根、五塔油、豆蔻膏，或是現正流行的紫草膏等，都要記得隨身放在包包裡。

21 劃位與Check In需知

關於Check In的時間，可以分成團體Check In與個人Check In。一般來說團體出國，check in的時間都要比班機提早兩個小時左右到機場，主要原因是因為團體行李的寄送在托運過程會需要一點時間。而在出發前的說明會，或是旅行社交給客人的行程資料中，都會把集合的時間、地點或是領隊、送機人員等人的聯絡電話寫得很清楚，只要跟著上面所寫的跟著做，就不會有問題。

另一種就是個人旅行。個人或是與親友一起出國旅行，在班機起飛前一個半小時到機場即可，不過要記得，如果是從美國或是歐洲準備回國的時候，切記要提早至少3小時到機場辦理登機手續。原因是自從「911事件」後，美國對國際航線的安檢變得十分嚴格，所以排隊檢查行李及入關都會耗掉很多時間；而歐洲許多國家，如英國、法國等，大部分的人到了那裡不免會血拚很多名牌，所以花的錢十分可觀，到機場辦理退稅自然就會需要很多時間，碰到龜毛的海關，會慢吞吞的要求拿出每一樣要退稅的物品和簽帳單或收據，這些就夠你受的了，所以記得從歐美返國時，要提早至少3小時到機場。

通常Check In就是到要搭乘的航空公司櫃台，向地勤人員遞出護照與機票（現在也有很多航空公司有電子票或可自行由網路列印出訂票證明），那麼他們會給你一張登機證（Boarding Pass），上面會寫明你的登機時間、登機門、座位號碼等登機時一定要知道的資訊，並且在這個時候，將你要拖運的行李放上櫃台旁的磅秤上。通常，歐美長途航線經濟艙的旅客，每人限託運二件行李，以不超過32公斤為上限，現在陸續有航空公司更改行李重量的規定，出發前記得要上網確認一下你要搭乘的航空公司對行李細節的

規定。行李上記得要綁上航空公司或是旅行團的行李牌，同時在上面留下聯絡電話與地址，以免行李遺失時，沒辦法找到。

行李的事情解決之後，記得要向地勤人員問一下你的座位是劃在哪裡，大部分的人都喜歡坐走道旁或靠窗的位子，主要是上廁所方便，不然就是看看窗外風景，總之沒人喜歡坐在中間的位子上。為了避免劃到不好位子，有幾點可以稍微注意一下：

1、 可以提早到機場Check In劃位。

2、 坐長榮航空（EVA Airways）的旅客可以在機票開票之後，打電話去航空公司請他們劃你想要的位子。

3、中華航空（China Airlines）則是只有開放搭機前24小時劃位，如果想要提早劃位，必須要持有金卡才行。

4、國泰航空（Cathay Pacific Airways）在香港地區，可以在市中心的機場快捷搭車處預先辦理登機，因為香港赤臘角機場很大，預先辦理登機手續劃好位子，等你提了行李到機場時，可省去在偌大的機場中慌忙找登機門的窘境。

5、許多國外的航空公司，如：西北航空、西南航空、美國航空、夏威夷航空……都可以自己上網劃位，記得Key上訂位記錄號碼（Record Locator），就可以在航空公司網站進行劃位。

6、通常航空公司都是按照姓氏去排機位的順序，所以即使沒辦法和朋友劃在一起，可以等上了飛機之後，再看看其他乘客是否願意跟你換位子囉！

7、劃位實用英文單字

走道的位子：Aisle

靠窗的位子：Window Seat

第一排位子：Bulkhead Seat（若是有嬰兒，要求掛搖籃就十分必要。）

劃機位：Seat Assignment （ex: I would like a seat assignment.）

3

第三章

交通情報

22 享受快樂的機上時光

要如何打發飛機上的時光，可從以下幾點去注意：

一、 健康須知

1、耳朵及鼻子的不適

有些人可能會在飛機降落前，因為飛行高度改變，加上壓力的關係，覺得耳朵非常不舒服，這時可利用吞嚥、咀嚼或持續張嘴的動作來舒緩不適的狀況。也可以給幼童喝飲料或讓嬰兒吸奶嘴，以協助通氣，或可拿溼紙巾放在鼻孔四週，減低過度乾燥帶來的不適感。

2、靜脈血栓症

長時間蜷坐在狹窄空間，下肢的血液難以順暢流動，容易導致腿部深部的靜脈血栓，尤其對心臟病患者、患靜脈血管炎或抗凝血機能異常等乘客有較嚴重的影響。

為防止以上的問題，建議在機上多喝水和果汁，少喝含酒精及咖啡因的飲料，並且盡量穿著寬鬆的衣服及透氣好穿脫的鞋子。

二、 個人視聽娛樂系統

目前各大航空公司商務艙等級以上都擁有個人視聽娛樂系統，經濟艙則是以國泰、馬航、華航（長程線）、聯合等航空公司，擁有經濟艙一人一台螢幕的個人視聽娛樂系統，讓你可以在機上自由依照節目選單表自行選擇想看的電影、電視節目、音樂或是打電玩。

三、 閱讀

飛機上都有提供報紙和雜誌，配合飛行航線，會有不同國家

的報章雜誌，如果看不習慣，建議可以在出國前在機場買一兩本雜誌，看完就可以丟掉，比帶書來得方便，而且看完的雜誌也可以跟其他團友分享，或是拿去跟國外友人交流也是很不錯的！

四、 睡眠

如果要避免時差，可在機上吃顆安眠藥，幫助你在非睡眠時段裡的睡眠，如此一下機就會神清氣爽，立刻可以跟上當地的生活作息。

五、 飲食

除了一般提供的早午晚及宵夜餐外，機上可以在非用餐時間跟空服員拿小杯麵或者三明治。或是請他們給杯熱檸檬茶或熱可可，再不然就是小包裝的花生零食，這些都是可稍微解解饞的。

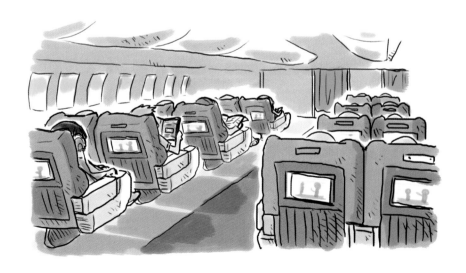

23 機上餐點及免稅商品

　　對部分常搭機的人士來說，飛機餐是不好吃的，但仍有人對飛機餐情有獨鍾，也許是喜歡看著各種食物整齊的擺在餐盤上，或是喜歡在飛機一完成起飛後，聞到從簡易廚房飄出的麵包香。

　　目前各航空公司在餐點上的服務已經越來越多元化，除了熟知的素食之外，還有很多依健康、信仰等考量的特別餐，如果對餐點有特別需求的話，記得要在訂位時就預先告知，因為特別餐無法臨時變出來給你。

機上特別餐點一覽表：

糖尿病餐	DBML
低卡路里餐 (低脂餐)	低卡路里餐 (低脂餐)
低鹽(鈉)餐 (無鹽餐)	LSML NSML
低蛋白質餐	LPML
低普林飲食餐	PRML
無乳糖飲食餐	NLML
無麩質餐	GFML
高纖維餐	HFML
軟質餐	BLML
西方式奶蛋素食餐	VLML (WVML)
西方式純素食餐 (無奶蛋素食餐)	VGML
東方式素食餐 (亞洲式素食餐)	AVML
印度式素食餐	INVG
印度餐	HNML

糖尿病餐	DBML
回教餐	MOML
猶太餐	KSM
生菜水果餐	RVML
水果餐	FPML
海鮮餐	SFML
兒童餐	CHML
嬰兒餐	BBML
特別餐	SPML

【參考資料】遠東航空公司 http://www.fat.com.tw/a8/a823.asp

　　除了餐點令人期待之外，購買免稅商品也是一項好康的娛樂。通常大家都喜歡在機上購買進口的化妝品或是國際品牌的香水等名品，因為飛機上的折扣會比機場的免稅商店再低一些，但缺點就是機上選擇較少，存貨也有限，其他若像是各大航空自行開發的商品，現在也都可以直接上該航空公司網站去購買，倒不一定要在飛機上買了。

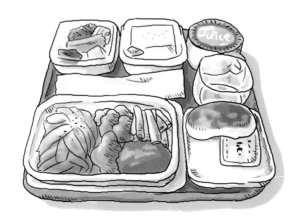

 ## 24 中途轉機不慌張

　　一般來說，若遇到轉機的情況，在出境辦理Check In時，就要告知地勤人員你的目的地，請他們直接幫你把託運行李掛到目的地，因為有時候轉機點不止一處，一定要確定行李是直接掛到目的地，並且要保管好地勤人員交給你的行李收據。

　　另外，在到達轉機機場時，航站人員會在出口處發放轉機證，記得要跟他們拿轉機證，然後憑這張轉機證再次登機。在等待轉機時，記得要隨時留意機場的登機資訊看板，因為很多時候，登機門會臨時更改，所以需要再三確認。如果沒有航站人員發放轉機證，或是看板上還沒有出現搭機資訊，就要主動去該航空公司櫃台詢問。

　　在大型的機場，如香港、曼谷、倫敦、紐約，轉機蠻辛苦的，因為光找登機門就可以找老半天，所以兩段航班之間預留的時間一定要足夠，一般來說是2小時。

　　在等候登機的時間，除了逛逛免稅店之外，例如在曼谷機場就有很多按摩服務，可以趁這個時候花一點小錢放鬆一下勞累的筋骨；有的機場也會提供付費的網路服務，若有帶筆記型電腦出門，可以試試看當地機場有沒有免費的無線網路。另外，香港機場有許多道地美食分店，都可以趁轉機的時候去吃。

25 搭乘歐洲火車須知

一、搭火車遊歐洲的好處

搭火車遊歐洲是最貼近當地人生活的旅遊方式。火車站大多位於市中心，是交通樞紐地帶，而且方便舒適、班次密集、停駁點多，也可深入大城小鎮，對行程來說自主性相當高，也不容易受天候影響。火車上空間寬敞多元化，時間應用自由，在火車上通關，亦可免除行李、海關等費時的重重查驗。

二、簽證須知

自1995年申根簽證實施後，國人赴歐旅遊辦簽證更為便捷。目前歐盟申根協定的國家共有十國，分別為法國、西班牙、義大利、希臘、奧地利、比利時、德國、盧森堡、荷蘭及葡萄牙。申根簽證是以第一個落地國家為主，例如第一個落地國為法國，則只要到法國駐台辦事處辦好簽證，即可赴其他九國旅遊，而不需要再辦簽證。目前除了上述的十國外，其他歐洲國家仍需逐一辦理簽證才可入境。

三、火車內設備

車廂內座位分有：頭等艙座位、二等艙座位、包廂式座位。另外車廂依功能分有：座位區、大件行李放置區、洗手間、餐車、點心吧和睡臥鋪等。此外，在餐點及其他服務有：點心推車、餐車、公共電話、傳真、車上通關，報章雜誌等。

四、火車票種：

依行程規劃需求可分彈性使用與連續使用兩種票種：

1、彈性使用票種：行程中計畫在幾個城市各停留幾天，會間隔數日搭乘火車者，可選擇使用日期隨搭乘者自行填寫的彈性票種。

2、連續使用票種：行程中每日皆會使用火車接駁者，可依所需搭乘天數購買。火車票上標示有起始日期，可在火車票使用效期內不限次數搭乘。

　　搭火車遊歐洲最重要的除了鐵路地圖外，就是火車時刻表了。只要購買歐洲聯營火車票，就會附贈一份歐洲鐵路全圖及火車時刻表，裡面也會詳述搭乘火車須知。歐洲各大火車站皆設有旅客服務中心，提供旅客各項服務，如當地觀光資訊，各項交通工具行經路線及時刻表和地圖等。只要到了當地有任何需要，都可向旅客服務中心尋求協助。

【參考資料】Anyway旅遊 http://www.anyway.com.tw/spot/europe/train/5w.htm

26 搭乘長途巴士資訊

　　搭巴士比起其他交通工具來說，算是最經濟的一種，而且公路原本就不容易受地形、氣候影響，所以若想要以省錢的方式深入各國的大小城鎮，長途巴士是一種不錯的旅遊方法。

　　以台灣人常去的國家而言，會選擇搭乘長途巴士的，是以美加地區的灰狗巴士（Greyhound）最為人熟知。在搭乘巴士之前，可以事先上網購票，並且直接查詢上下車的地點及時間。灰狗巴士有時候會有超賣座位的情形，所以最好提早半小時到車站拿票和排隊，免得搭不到你想要的那一班車。

　　搭乘長途巴士，大約每2至3小時會在加油站或休息站這種地方停下來，讓旅客去上洗手間，到了用餐時刻，也會停在交流道附近的快餐店或是超市，讓大家各自選購食物。基本上，搭乘長途巴士還算舒適安全。

　　另外，建議想當長途巴士旅遊的旅客，最好是選擇治安情況穩定的國家，否則在途中，行經到部份人煙稀少的區域，可能會遇到土匪上車打劫或逃兵、叛軍挾持之類的狀況，如此一來前不著村，後不著店，可是求救無門的。

27 各國地鐵（捷運）大不同

如果想要當個都市遊俠，在世界各國旅行時，一定要會善用地鐵（捷運），這可以說是自助旅行者最好的交通工具。目前台灣觀光客較常去的幾個大城市，使用地鐵比例最高的有：

一、倫敦

最早有地鐵的國家是英國，1863年倫敦的地下鐵正式通車。倫敦地鐵稱為Underground，Tube是比較口語的稱呼。倫敦地鐵以顏色來區分，共有11條，每條線又有分相反的方向。通常在月台牆壁上會有一張本站地鐵的圖表，因為同一月台來的車有時會有不同，下一站也可能不同，所以除了要注意你是搭哪一方向的地鐵之外，也要注意來的車子是不是你所要搭的。

在非尖峰時期和週末、週日時，可以買「One Day Travel Card」的票，也就是當日可以在地鐵站無限次數重覆使用。如果你不是住在倫敦，也可以在外縣市買火車／地鐵二合一的One Day Travel Card，都十分划算喔！

二、紐約

美國地下鐵通常稱作Subway，但是在紐約，人們稱地鐵為Train。紐約市地鐵於1904年完工，當時車資不分遠近一律五分錢，百年後的今天已漲至兩美元。一百多年來，擁有25條線、468個地鐵車站，每天載運450萬人次以上乘客，是大多數紐約客的生活命脈，即使地鐵老舊，夏天有如蒸籠，冬天有如冰庫，紐約的地鐵文化依然深受紐約客及世界旅人的喜愛。

紐約地鐵有分快車與慢車，有點類似台灣的電聯車與快車，加上紐約地鐵四通八達，所以到紐約一定要到地鐵站拿張紐約地鐵

全圖，好好研究路線。在轉搭各線時，要看清楚月台、方向還有來車名稱，因為紐約地鐵歷史悠久，所以很多車廂是沒有廣播和顯示下一站到站名稱的，也沒有冷暖氣，所以一方面要牢記需要下站的車站名稱，二方面在上車前，只要看某幾節車廂人超多，就代表那幾節車廂有冷暖氣，這是在紐約搭地鐵的小秘訣。

　　紐約地鐵票分1天（7usd）、7天（24usd）、30天（76usd），不論車程遠近，進站一次扣兩塊美金，可以依個人需要購買地鐵票。

三、香港

　　香港通勤鐵路線，由地鐵有限公司（MTR Corporation Limited）營運。自1979年開通以來，香港地鐵已經發展成有7條

路線，全長91公里的鐵路系統網。系統共有53個車站，其中14個為轉運站。搭地鐵遊香港是最道地，也是最基本的玩法，在機場買了八達通卡以後，可以任意搭乘機場快捷、地鐵、小巴、電車甚至到太平山搭纜車等各種交通工具，八達通卡也可以在7-11買東西。在凡事都講求速度的香港，到那裡旅遊，記得帶著八達通，試著跟上他們的腳步，當個幾天的香港達人吧！

四、日本

　　日本的地鐵和台北不同，雖然市區都是在地底下的，但台北捷運卻仍有高架的。東京在地面上的鐵路稱為電車，有點像是台鐵與捷運的綜合體，大部分功能也和地鐵類似，屬於都市內的通勤系統，但與地下鐵是兩個系統，沒有相互通連，就連票券與車站也有區別。

　　日本地鐵經營的公司很多，路線也稍複雜，主要幾個大城市的地鐵有：

1、東京：共有12條線在運營，其中由東京Metro公司經營的線路有8條，由東京都政府經營的都營地鐵有4條線。

2、京都：京都市都營地鐵有烏丸線和東西線。

3、福岡：福岡市地鐵（Fukuoka Subway）現在有空港線（1號線）和箱崎線（2號線）兩條線路，為因應越來越多的載客量，地鐵3號線正在建設中。

28 租車旅遊安全須知

　　自助旅行者在幅員廣大的國家,想要自在地旅遊觀光,租車是最好的方式。一方面行李隨時帶著走,省時又省力,二方面不受時間的限制,行程安排很彈性。

　　一般租車公司提供旅客租用的車輛,可分轎車、休旅車、廂形車等,可依個人實際情況選擇,如果行李多,想去的地方又以長途為主,建議租休旅車;如果只是在市區找代步工具,一般房車就可以,因為車子大小直接影響租車價格。

　　歐洲地區大都出租手排車,自排車租金較高。但在美加地區,則以出租自排車為主,其他相關車輛配備等細節,例如空調、音響之類,最好向租車公司詢問清楚再承租。

其他租車須注意事項有:

1、租車人必須出示有效的駕駛執照,包括租車地所屬國的駕照或國際駕照。有些租車公司除了要求提出有效的國際駕照外,還會要求租車人提出發照國的本國駕照(如台灣的駕照),因此最好是將國際駕照與本國駕照都帶著,以免發生無法租車的窘境。

2、一般來說,在美國租車者必須年滿21歲,並擁有信用卡或信用證明。有些地方甚至要求租車者至少必須年滿25歲。

3、租車時可能發生的稅費包括:地方稅(例如:州稅、地區稅)和機場使用稅,此情況多半發生在機場租車時。

4、有些大型的租車公司會提供異地還車的服務,如果需要這類的租車方式,必須支付額外的費用,而且須在預約時就先聲明要異地還車,還車的地點都會登記在合約內。通常不允許跨國或距離太遠的異地還車,在美國,跨越二州以上的異地還車需

求，通常都會被拒絕。

5、租車時一定要記得保險，以美國來說，最重要的兩種保險是碰撞損失免除險（CDW）和責任險（Liability Insurance）。如果這兩個保險種都從租車行買，租車費可能增加16到33美元。

6、一般來說，在機場租車的價格會比直接上網站租來得貴，所以在出發前，最好是先上網查詢該地的租車公司，比較價格和你的旅途需求後，就可以直接在網上下訂單，租金會比較便宜。

＊ 相關網站參考

美國租車：

Avis: http://www.avis.com/AvisWeb/home/AvisHome

Alamo: https://www.alamo.com

Budget: http://www.budget.com/budgetWeb/home/home.ex

Hertz: https://www.hertz.com/rentacar/index.jsp

targetPage=reservationOnHomepage.jsp

歐洲租車：www.auto-europe.co.uk、http://www.europcar.co.uk

29 搭乘遊輪安全須知

　　遊輪旅遊的價位會比一般旅遊貴許多，主要是因為遊輪旅遊是所有旅遊當中，堅持全部套裝的產品。舉凡來回接駁機票、全程往返接送、海陸客房住宿、全日不停供餐、船上帶動活動、演藝娛樂節目，甚或連港口稅捐等，均全數包含於套裝費用之內。在台灣的旅遊行程中，遊輪是比較不熟悉的旅遊方式，因此有些事項必須事先留意，日後若有預算及旅遊規畫時，就可以實現。

一、收費標準

1、豪華型遊輪

　　通常指搭載旅客不滿300位的豪華遊輪，房間一律都面海（Sea View），甚至有的客艙一律附加陽台。船上組員與旅額人數比例，也盡可能達到一對一之「高度個人化服務比例」，所以，收費就會定在平均每天1萬到2萬元台幣之間。

2、標準型遊輪

　　通常指搭載旅客1000位以上的遊輪，收費約在每天5千到1萬元台幣之間。相關交通接駁與接待應對、全日免費供應精緻餐點、每晚變換演藝娛樂節目，以及旅客參與岸上行程之安排等，都是此類遊輪提供的最基本服務。

二、如何做遊輪旅遊的事前準備工作？

　　旅客計劃從事遊輪旅遊時，宜自上網搜尋有關資料，然後便是選定可靠的旅行社或是熟悉的旅遊代理人幫你訂購行程。 在國際級的遊輪行程中，主要以地中海線、黑海線、印度洋線、加勒比海線和太平洋線為主，而台灣比較常聽到的是短線的麗星遊輪，兩

者有非常大的差別。在找尋遊輪行程時，應多方查詢各大遊輪的基本資料，如船的順位、船上的設施、服務和相關岸上行程，然後記得要多比價。至於折扣上，遊輪產品因其航程長短、船舶星級、季節時段、團體折扣、預約候補、內外艙房以及接駁遠近等因素，有不同之價位區隔。

選定行程後，在出發前要記得帶著機票、船票及岸上過夜預訂之住宿飯店憑證，另外像是旅遊合約也是相當重要的文件，除確認登輪外，這些憑證也可以隨時核對並保障個人之權益。

三、隨身衣物

在遊輪旅程中，一定要具備國際禮儀的知識。遊輪上的晚餐是非常重要的一餐，不論男女都要著正式服裝，保持基本的應對進退，才不會貽笑大方。另外，若有舞會的話，如遇船長邀舞，一定要落落大方地答應，因為船長在船上是身分地位最重要的人。其他的服裝則配合白天行程自行搭配，與一般旅遊並無不同。記得攜帶泳裝，享受甲板上的陽光與泳池，是遊輪活動另一項吸引人的原因。

四、 其他

1、遊輪通常實施「無現金記帳」的付款方式，旅遊結束當日在一次結清。旅客如未事先登記以信用卡付款，則需大排長龍等候以現金或旅行支票結帳的狀況。

2、在遊輪上雖然講究套裝、全包的頂級享受，但是最好要預備一筆小費的預算。因為遊輪上的完美服務品質，是需要給予適當小費的。一趟遊輪之旅下來，小費也會是一筆為數可觀的開銷。

3、害怕暈船的遊客，一定要記得帶暈船藥，通常噸位夠重的遊輪
　　在行駛中是相當平穩的，再敏感的人，吃了藥，習慣個2至3天
　　應該不會有什麼問題。

4、入夜後盡量避免單獨到甲板上，一方面因為海上沒有燈光，二
　　方面如遇風浪大，有可能會有失足落海的危險。另外像是麻六
　　甲海峽等這種海盜較常出沒的海域，也有趁著月黑風高打劫的
　　危險性，不可以不避免。

旅遊達人

30 市區巴士與車票

　　在國外旅遊，巴士算是蠻經典的一種玩法。通常在熱門的觀光城市，都會有觀光巴士的貼心服務，票價也會依觀光客的需求而有優惠。到這些觀光大城時，記得去旅客服務中心索取地圖及旅遊資訊，有時也會有折價券可拿。通常，在觀光巴士上，都會有多國語言的語音導覽，如果沒有，有時也會由司機擔任解說的服務。其他的一般市區巴士，通常都可以搭配鐵路、捷運等大眾運輸系統，乘車地點與票價都有聯貫性，可以多留意。以紐澳的巴士旅遊為例：

1、澳洲灰狗巴士有聯票的服務，在有效期間內不限里程，可以無限搭乘任何路段的灰狗巴士，並可享有各大城市半日或全日市區觀光之優惠。

2、澳洲灰狗巴士共有34條不同路線的分段票，效期不等。在效期內可依循同一方向，分段上下，不受限制。

3、澳洲灰狗巴士及鐵路聯票在有效期限內，可以無限制地搭乘火車或巴士。

4、雪梨市觀光券：在雪梨市三天內，可盡情欣賞雪梨市區風光，並可免費享有雪梨市觀光巴士、機場巴士接送、雪梨港遊船和雪梨市區巴士之便捷。

5、紐西蘭聯票：在有效期內，可以無限制搭乘任何路段之巴士，並贈送一段免費的庫克海海峽單程機票，並且享受各大城市的觀光優惠。

31 過斑馬線前,請先按鈕

台灣是地狹人稠的地方,70%以上都已經都市化,人口密度相當高,在車水馬龍的街上,幾乎看不到有按鈕裝置。

大部分的國家和台灣比起來算是地廣人稀,在廣大的土地上,車子幾乎是他們的雙腳,要買什麼東西必須得開車出門,也因為這樣,所以在行人較少的地方,路口的紅綠燈裝置都會特別替行人裝上按鈕,若行人要通過,需按下按鈕,燈號會改變原來的順序,等一個方向的綠燈完畢之後,先轉回行人的方向,再轉回另一個方向。

也因為行人少,所以國外相當注重行車安全及禮讓行人。離路口遠一點的地方就會看到大大的「STOP」標誌,提醒駕駛人要早早踩煞車,減速慢行,即使沒有半個人過,但是他們早已培養出良好的開車道德,沒有人會裝作沒看到而加速通過。

當然,即使像美國這樣守法的國家,在人口密度高、行人多的大城市如紐約和舊金山,也不會設有按紐,而車子也會有橫衝直撞的情況出現。記得到國外時,要過馬路前,若有看到按鈕的話,不要害怕就直接按下去,因為在國外行人是第一優先的。

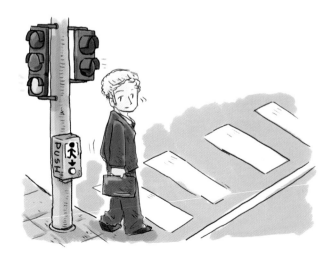

32 注意來車方向（右駕的國家有那些？）

台灣是左駕（靠右行駛）的國家，多數國家也都以左駕居多，但右駕（靠左行駛）的國家也不少是台灣人常去觀光的，如：澳洲、香港、牙買加、紐西蘭、馬來西亞、新加坡、普吉島、澳門、泰國、峇里島、帛琉等，其中不難看出與英國殖民體系有深厚關係。

最早訂出左駕與右駕的地方在歐洲。為減少交通等問題，歐陸率先訂出馬車都得靠右行駛的規定，後來「日不落國」英國，為了要區別與歐陸國家的不同，便要人民遵守右駕左行的規定。因此，由英國殖民的國家便跟隨英國採靠左行駛的規定，例如：香港、馬來西亞、澳洲等。第二次世界大戰結束之後，世界各國紛紛響應獨立潮流，為此，英國為了加強與其殖民地有特殊歷史淵源關係，成立「自願性協會」（a voluntary association）的「大英國協組織」，而這些會員國，仍遵循英制，自然道路的駕駛方向也是。至於台灣，一向以美國為標準，所以便跟隨美國靠右行駛（左駕）的習慣。

在右駕國家旅遊時要特別注意，因為不單是駕駛方向左右相反而已，過馬路的時候，也要留意來車方向，若一時沒有注意會容易發生驚險狀況，嚴重的話甚至導致死亡等交通意外，不可不注意。

第四章

睡飽再出發

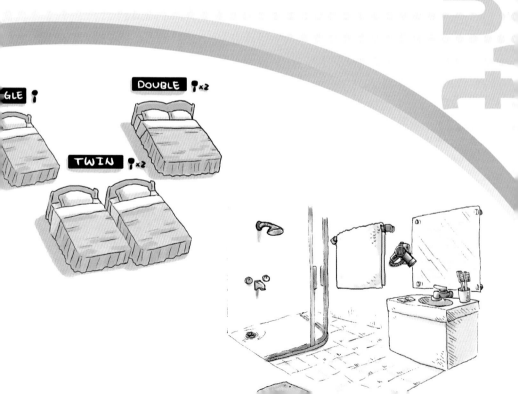

33 預約飯店的要訣

　　出國旅遊，最好事先預訂飯店，否則到時候拖著行李，大街小巷找尋適合的飯店，是一件非常痛苦的事。本人就曾經在北加州的納帕，遇到當地舉辦活動，以致於大小飯店、汽車旅館早被預約一空。開著車一路尋尋覓覓，一直往北開到距離納帕四、五十公里遠的另一個城市，才找到沒有客滿的破舊汽車旅館，等到一切就緒可以就寢時，已經是半夜兩點多了，所以預約飯店，是出發前一定要做好的功課。預約訂房除了注意價格和地點之外，還有：

1、床位及大小：一般而言，單人房的價格都比較高，所以最好是有同伴可以一起出遊。兩人一房的房價平分之後，價格會便宜不少，但是這當中就要確認是兩人一床，還是兩人兩張單人床。遇到全家出遊或是三人以上出遊的，房間的床位就顯重要。通常飯店房間有以下幾種選擇：

　　a、雙人房Double：一張雙人床。

　　b、雙人房Twin：兩張單人床。

　　c、三人房Triple：通常是一張雙人床、一張單人床，也有可能會遇到三張單人床，但機會較小。

　　d、四人房Quad：通常是兩張雙人床，或是會遇到榻榻米、通鋪之類的。

　　如果是三人同遊，該飯店又沒有三人房，則可以雙人房加價加床的方式預約房間。

2、是否附早餐：以兩人一房為例，有的飯店的房價中就會包括早餐，記得在入住前先詢問提供早餐的時間，有時也會遇到可以把早餐送到房裡來的服務。但是如果是三人住在雙人房加床的形式，通常加床的那一位就沒有包括早餐了。

3、機場接送：如果是自由行機＋酒的包套行程，通常行程的費用中已經包括機場單程或來回的接送費用，這個在訂飯店前就可以打聽清楚。如果只是個別訂房，可能就需要事先加價要求要有機場接送的服務，那麼在下機到達入境大廳時，就會有飯店派來的接機人員，拿著告示牌等候著你，記得下車後要給小費表示禮貌喔！

4、房間的景色或樓層：房間面對的景色及樓層會直接影響房價。在大都市中，通常樓層越高的房間是越貴，因為可以居高臨下欣賞夜景或整個城市的景色。若是在觀光景點，那麼房間是否面山或是面海，對於想要時時刻刻都有渡假感覺的人來說就十分重要，通常面海會比面山貴，在預訂時，可以事先詢問。

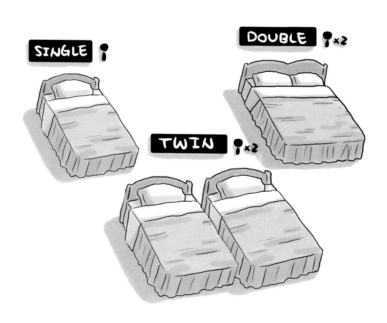

34 住宿Check in與退房Check out

　　Check In即是辦理住房手續，通常飯店入住時間是在下午兩點或三點之後，在辦理入住手續時，櫃台人員會要你提供住宿單和護照讓他們核對，同時填寫基本資料，包括姓名、台灣的住址、連絡電話等。有時候，飯店會要求要你把信用卡拿出來過卡，這是要確認你的信用卡是否具消費能力，過卡只是留個記錄，並不會扣錢，如果不願意過卡，就需要付一筆訂金，等到退房時，這筆訂金就會從房間費用中扣掉。完成這些手續之後，櫃台人員會給你房間鑰匙和早餐券。

　　如果早於入住時間到達飯店，可以先到櫃台報到，跟櫃台人員說要寄放行李，櫃台人員會先讓你完成手續，然後給你一張寄放行李的單據，之後就可以輕鬆地到處逛逛，回來的時後只要提領行李和拿鑰匙就可以進去房間了！

　　Check Out指的是退房，一般退房時間都是中午12點，如果需要延後退房時間1至2小時，可以事先跟飯店要求。如果不是旅遊旺季，飯店會盡可能通融延後退房的需求。退房之後一樣可以寄放大件行李，讓退房當天的行程輕鬆自在。退房時，飯店人員會計算喝了多少冰箱內的飲料、打了幾通電話，或是否有收看付費頻道等，再另外收錢。

　　需要計程車接送至機場或是下一個地方，也可以在退房時順便請櫃台人員幫你叫車，飯店叫車比較安全，比較不會遇上漫天開價的情況。

35 飯店禮儀

以下是外交部領事事務局公布的飯店禮儀：

1、先以電話或網路預訂房間，並說明預計停留天數。

2、旅館內不得喧嘩或闊談，電視及音響之音量亦應格外注意節制。

3、旅館內切忌穿著睡衣或拖鞋在公共走廊走動，或串門子。

4、不可在床上抽菸，不可順手牽羊，儘量保持房間及盥洗室之整潔。

5、不吝給小費，準時辦理退房手續。

6、小孩在走廊、餐廳或旅館大廳等公共場合追逐奔跑時應予制止。

以上六項算是最基本的入住飯店禮儀，其他還須要注意的有：

1、若在東南亞國家，許多飯店是禁止攜帶榴槤進入房內食用，主因榴槤的氣味太濃郁，會影響下一位入住房客或是鄰近房客。

2、在飯店內提供的用品如：免洗拖鞋、盥洗用具、小瓶乳液、茶包等，屬於個人消耗品，是可以帶走的。但浴袍、毯子、枕巾之類的東西，就不能順手打包帶走，如此會留下極惡劣的印象。

3、於房內手洗的衣物，不論是內衣或外衣，記得要以大浴巾扭乾水分，然後只可掛在浴室內或是衣櫥內，千萬不可掛在窗戶旁或是燈罩上，即使萬不得已要掛在窗邊通風晾乾，記得出門前要把衣服收下來，免得讓客房清潔人員看到凌亂的「萬國旗」景象。

 36 飯店服務與設施的使用

　　一般來說三星級以上的飯店都會有最基本的設施與服務，常見的有游泳池、健身房、電動遊樂室、撞球室，免費上網等，這是不需額外付費的。使用游泳池前要事先看清楚規定，例如開放時間，還有需不需要自行從房內攜帶浴巾出來使用等。至於健身房的部分，除了注意開放時間外，還要注意是否有限制幾歲以下的孩童不可進入使用。

　　其他的服務還有很多，但都需要額外付費，例如：

一、國內外長途電話使用

　　使用房內的電話不論是打本地或是長途都需要付費，而且每分鐘收費比平常還高。撥電話次數不多的話，可以直接辦國際漫遊，若需要常打電話，建議買當地的電話卡，接著到飯店大廳找公用電話，這樣是最省錢的辦法，多數的飯店櫃台會有販售電話卡。

二、洗衣服務

　　飯店的洗衣服務收費不太便宜。若出國天數不長，只要在浴室用手洗再晾乾即可，至於外衣，等回台灣再洗就可以，但是若真要洗的話，記得在同一間飯店住宿兩晚以上的時候再洗。出國前記得裝一小罐洗衣粉或洗衣精，在浴室洗衣服的時候，可用大浴巾扭掉水份再蔭乾，經過一天一夜，外衣應該可以乾得差不多了，否則沒全乾的衣服收進行李箱中，可是會比沒洗之前還臭。

三、郵寄服務

　　一般飯店都有提供郵寄服務，寄一張明信片回台灣是大約是新台幣10到30元不等。若自備當地郵票，飯店可以免費寄送，如

果沒有郵票，有的櫃台有賣。在國外寄明信片給自己或親友，或在台灣收到來自異國的明信片，其實是種很棒的感覺，有機會記得要寄明信片回台灣。

四、 兌幣服務

　　飯店的兌幣服務，在匯率上也許會稍差許多，但是有幾種好處，一是不會拿到假鈔，二是兌換時比較安全，三是可以要求給較新的鈔票。若兌換的金額不是太多，其實在飯店櫃台換錢是比較安全的。

37 什麼是YMCA、YH和B&B？

　　YMCA（Young Men's Christian Association）即基督教青年會。遍佈世界的YMCA向來是省錢旅客住宿的絕佳選擇，整潔明亮的環境、充足的設備，足夠一般旅客的需求，而且也不像YWCA只接受女性旅客的住宿申請。目前世界各地有許多YMCA旅館，也有不少YMCA轉型成經濟實惠飯店的型式，例如香港的香港基督教青年會（YMCA of Hong Kong），就是個很好的例子。

　　青年旅舍 Youth Hostel簡稱YH，為一國際性的連鎖聯盟，全名為國際青年旅館聯盟。青年旅館是一非營利性組織，強調以低廉的住宿費、簡單的服務、衛生的環境、流通的資訊等特色，來鼓勵世界各地的青年人出國旅行。

　　YH的床數通常比較多，有一大群的年輕人，住宿費不一定包含早餐，是上下舖，通常會和不認識的人住同一間。一般來說，青年旅舍提供的是床位而非房間，和一般飯店不同的是，它的計價單位是「人」，而非「房間」。一個房間可能有若干張上下舖位的床，提供不同的旅客共宿。有的男女生分開，有的則混合住在一起，浴廁是共用的，當然也有少數的青年旅舍提供家庭式「套房」，不過不是每次都會遇到。

　　有些青年旅舍會提供早餐，或提供共用的冰箱、簡單的廚具讓旅客自己烹煮食物，不過使用後要自己清理。放在冰箱中的食物最好寫上名字，即便如此，仍不能保證你的食物或行李不會不見。如果隨身帶有「貴重」行李，或沒法接受龍蛇雜處、要求高度隱私的人，青年旅舍可能就不會是一個好選擇。

　　而B&B（Bed And Breakfast），前一個B指的是BED，也就是提供住宿過夜，另一個B指的是Breakfast，也就是提供隔天起

床後的早餐，簡單來說就是歐美民宿的講法。以倫敦和巴黎來說，YH一定比B＆B便宜，若兩個人一起旅行，住同一間B＆B有時會比較划算，雖然稍貴一些，但是比較乾淨，服務也較好。

 ## 38 浴室使用須知

看一家飯店品質的好與壞，浴室的設計與乾淨的程度是最快明瞭的指標。使用浴室有幾項可稍加注意：

一、浴巾與毛巾

以兩人房為例，浴室會提供幾種類型的浴巾跟毛巾。首先會有一條踏墊用的毛巾，可以把它鋪在浴缸或淋浴間外，沐浴完畢後可踏在上面，避免整間浴室都是濕腳印。另外在洗手台上會有兩條小擦手巾與兩條擦臉用的毛巾，在上方的置物架上會有兩套，各兩條的大浴巾，一條是擦身體用的，一條可以拿來擦頭髮。用過之後，可以把它們拿來當成扭乾衣物的好幫手。

二、吹風機

三星級以上的浴室多半會附有吹風機，如果沒有吹風機的話，可以向櫃台借用，但通常櫃台備有的數量不多，如果擔心沒有吹風機可使用，記得帶一個可以折疊又有100v-240v電壓的吹風機。

三、 插座

浴室通常會有插座，想要幫相機或手機充電，也可以利用浴室內的插座，但是記得要在下面鋪上毛巾，注意不要讓水潑到正在充電的東西。

四、 小心打破的東西

浴室內會有水杯及漱口杯，大部份都是玻璃杯，加上洗手台常是大理石或花崗岩之類的建材，所以要小心輕放。個人曾在杭州

的飯店中,不知是否沒注意到玻璃杯底部的劣痕,在退房時,被要求賠償一個玻璃杯的錢,雖然金額很小,但卻影響玩興,所以這點要特別注意。

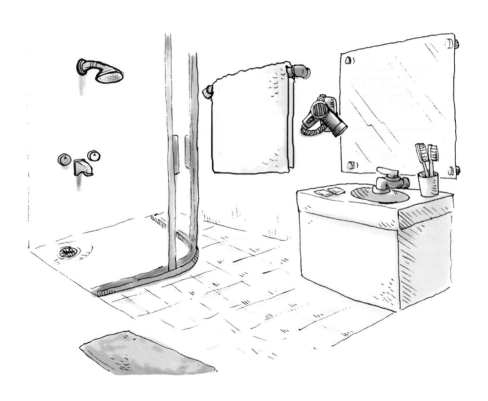

39 住得安心的方法

在國外旅遊，除了講究價格與便利之外，最重要的就是能住得安全與舒適，有些影響住宿品質的原因，是屬於超自然類的，雖然抽象，但最重要可以求得安心，所以不妨一試：

1、進去之前要先敲門，並說：「不好意思，打擾了！」

2、進房間之後，先把所有的電燈與電視打開。

3、先把所有的抽屜和衣櫥打開，順便檢查有沒有前位客人遺留的物品。

4、先進浴室沖一次馬桶。

5、放鞋子時可以一正一反的放置在或床邊門口。

6、如果一進門就感覺怪怪的，就馬上向旅館人員要求換房吧！因為你的磁場或第六感也許是非常準的！

其他注意事項：

1、到語言不通的國家時，記得出門前向櫃台拿張名片，萬一迷路時，可拿給計程車司機或是想幫助你的人看。

2、睡前可以把空調溫度調高一點，避免半夜受寒。

3、若到寒帶國家或是乾燥的地方的話，可以放兩杯水在床頭，房間就不會那麼乾燥，鼻子呼吸就會順暢許多。

Do&Don't

5

第五章
飢腸轆轆

40 Longue、Bar、Restaurant⋯⋯的區別

Lounge的字義代表懶散地打發時間，或是躺臥在沙發上休息。Lounge Bar字義上是英式雅座，所以簡單來說，現在流行的Lounge Bar就是有一堆沙發，可舒服、放鬆的地方。通常是三五好友下班之後，喝點小酒、聽聽音樂，單純聊天放鬆心情的好去處，完全Relax，像回到自己家一樣。

而Pub是Public Bar的簡稱。早期外國酒館分成Pub，即是指一般人可進入，另一種叫 Club，僅供會員使用。但現在的分法日趨模糊，所以現在在歐洲英式酒館比較多人叫 Pub，美式則叫做Bar。國外常見的Pub有：有純喝酒的Pub、跳舞的Disco Pub、現場演奏的Live Pub、有人可聊天的Talking Pub。總括來說，也就是下班之後與三五朋友放鬆心情喝喝小酒的地方，只是營業的類型不同。

Restaurant就是普遍所知的餐廳，如果你在國外想用餐就要到餐廳，依照各國飲食與價位去選擇想要的餐廳。通常國外的餐廳，在門口區域附近會有Bar，這裡是讓客人下班後可以先在這裡喝點酒，吃點開胃菜的地方，大約到7點左右，餐廳侍者會問你是否需要用餐，如果要的話就要換位子到裡面的用餐區，也有的在等候餐廳的位子時，可以先在外頭的吧台等著，這是國外晚餐時刻常見的用餐習慣。

41 自助Buffet用餐須知

在國外吃到飽的自助Buffet有個很可愛的名字，叫做「all you can eat」。通常在國外的餐廳用餐都要額外再給小費，一般都是10至20％之間，但是在這種Buffet，費用都已含小費，不須再留小費在桌上。

在台灣，談到吃Buffet，指的是比較高的消費，但是在歐美地區，Buffet其實是比較平價的，價位遠低於餐廳點菜的那種，加上不需要小費，所以既省錢又可以吃得盡興。例如在英國，可能在中國餐廳點碗大滷麵都要英磅10塊錢起跳，但是去吃中國人開的Buffet，有好幾道菜與白飯和炒麵吃到飽，這樣只要英磅5至8塊錢左右。

在台灣，我們遇到的Buffet，除了食物之外，各式飲料也是無限供應。但是在國外，Buffet的飲料是需要額外付費，而且也不便宜，免費的只有白開水而已，這是跟台灣不一樣的地方。

歐美國家消費較高，所以Buffet不含飲料，餐點類以沙拉和湯的樣式最多，其他就是Pizza和麵包類，還有一些甜點，真正像肉或海鮮之類的東西沒有像台灣樣式這麼多。跟台灣飲食習慣比較像的東南亞國家，餐點種類跟飲料都令人眼花撩亂，所以出國的時候，依照地區的不同，Buffet可選擇的東西與價格都會有很大的差異。

 42 點菜看這裡

　　到國外的餐廳點菜，第一個遇到的麻煩就是語言的問題，即使是英文菜單，寫在上面的食物名稱不見得可以馬上看得出來是什麼菜色，因此到國外的餐廳點菜，除了記得看價格之外，有幾點可以注意：

1、看菜單時，不熟悉的項目可以問服務生，因為回答客人的問題是服務生的職責。通常主人會讓客人先點，不過，有時是由服務生決定點菜的次序。一般而言，女士先點，男士後點。如果你是客人，最好不要點菜單上最貴的項目。

2、外國的菜單通常包括開胃菜到主菜到甜點，可以選擇的項目並不會太多，在點菜時要細看每個選項之下的內容說明，每道菜裡面包括那些內容物、如何烹調、加什麼佐料等，通通都會寫在菜單上面，所以一定要看仔細。

3、如果遇到不會唸的菜名，只需把編號數字念給服務生聽即可，避免尷尬不知道如何開口。

4、在國外餐廳用餐，除了主菜之外，想加點飲料的的話，價格馬上會三級跳，因為外國人覺得到餐廳用餐是件很享受的事，他們願意花上很久的時間，點上一杯酒或飲料在那裡放鬆地談天，所以國外的飲料收費，就比台灣貴上很多，所以若想省錢的話，就不要點飲料，跟服務生要開水就可以了。

5、歐美國家的食物份量很多，有時點一份主菜，裡面就可能包括牛排、烤洋芋或薯條之類的東西，所以可以考慮兩人共吃一道主菜，把錢拿來吃其他的開胃菜或是比較具特色的餐點。

6、要記得是那一位服務生幫你服務，在用餐當中有任何問題或給

餐後小費時，都是要給這位服務生，每位服務生都有自己的服
務區域，這對他們而言是很重要的。

 43 用餐禮節

　　根據外交部領事事務局公布的用餐禮節，以下幾點可供大家
參考：

一、席次之安排

1、西式：有下列三項重要原則
　（1）尊右原則：男女主人若並肩而坐，賓客夫婦亦然，女主人
　　　　居右。男女主人對坐，女主人之右為首席，男主人之右次
　　　　之，依次類推。男主人或女主人據中央之席，朝門而坐，
　　　　其右方桌子為尊。
　（2）三P原則：賓客地位：座次視地位定，女賓地位隨夫。
　　　　政治考量：政治考量有時改變了賓客地位，如在外交場合
　　時，外交部長之席位高於內政部長，禮賓司長高於其他司長。
　　　　人際關係：賓客間交情、關係及語言均應考慮。
　（3）分坐原則：男女分坐、夫婦分坐、華洋分坐。
2、中式：仍須使用「尊右原則」和「三P原則」，而「分坐原則」
　　　中之男女分坐與華洋分坐依然相同，只有夫婦分坐改成夫婦比
　　　肩而坐。
3、注意事項：席次遠近以男女主人為中心，愈近愈尊，女賓忌排
　　　末坐。賓主人數若男女相等，以六、十、十四人最為理想，可
　　　使男女賓夾坐，亦可使男女主人對座。忌十三。

二、餐具：

1、餐巾：用餐巾之四角來擦嘴，不可擦餐具、擦汗、擦臉等。餐
　　　畢，摺畢放回桌面左手邊。
2、餐具：由外而內使用，右手持刀，左手持叉。用過餐具不離

盤。湯匙不置碗內。用畢餐具要橫放於盤子上，與桌緣略為平行，握把向右，叉齒向上，刀口向自己。

三、進餐原則：

1、閉嘴靜嚼，勿大聲談話 本人盤內食物應盡量吃完，方合乎禮貌，不宜過分勉強。

2、欲取用遠處之調味品，應請鄰座客人幫忙傳遞，切勿越過他人取用。

3、喝湯不可發出聲音。

4、麵包要撕成小片送進口中食用。

5、讚美食物，尤其女主人親自烹調時更應為之。

6、洋人進餐無敬酒、乾杯之習慣，切勿勉強客人為之。

7、打破餐具時，首應保持鎮靜，待侍者前來協助。

8、如需侍者時，通常不用聲音，而以簡單手勢為主。

9、西式宴會主人可於上甜點前致詞，中式宴會則在開始時致詞。

 ## 44 若在當地受到邀請

如果在國外旅遊遇到有當地朋友邀請你去他的家裡用餐，記得有幾點要注意一下：

一、記得帶禮物去

到人家家裡千萬不要空手去。主人邀請到家裡用餐，可以帶瓶紅酒、帶束花或是帶一些來自台灣，有特色的小紀念品，尤其是外國人，特別喜歡具有東方特色的紀念品，它可能在我們眼中是再平常不過的東西，但在他們眼裡可是禮輕情意重喔！

二、不可久待

除了記得不能遲到之外，在進門做客之前，也有許多小地方要注意，例如門鈴不能按太久，按完門鈴後要靜候1至3分鐘才能再按一次。進門之後隨著主人的習慣決定要不要脫鞋，通常歐美家庭是不用脫鞋的。用餐過後，大約再停留半個小時是理想的道別時間，除非主人熱情留你，再視情況留下，不過外國有句諺語叫做「勿待久令人生厭」（Don't over stay your welcome），所以要留意一下做客的時間。

三、其他

服裝以端裝大方為主，切記不可以喧賓奪主。在用餐時，記得一定要稱讚主人的手藝很好，可以從菜的口味及家裡的佈置來當作話題，主人通常都會很喜歡聽到類似的讚美。用餐完畢後，可以禮貌性問一下需不需要幫忙收拾，離開的時候，如果那個家庭有傭人，可以給傭人小費，若沒有傭人，記得回來之後，要寄張謝卡給招待你的主人。

以上這些，雖然都是細節，但是如果能用點心去注意，一定會為你贏得珍貴的外國友誼，並且讓他們對台灣留下很好的印象。

45 喝酒文化

西方的Pub或Bar，是他們飲酒文化的主角，工作了一天的人，可以在社區附近喝個小酒、聊聊天、發發牢騷等等，所以Pub是一個溫馨舒適的地方，同時也算是他們僅有的夜生活。

以英國來說，酒館11點就停止賣酒。在10點45分時，酒保會敲鐘搖鈴，通知酒客這是最後一次點酒的機會（Last Order）。此時，往往可以看到有人急急忙忙買兩三大杯的啤酒，然後趕在酒館打烊前一飲而盡。在英國沒有人會硬灌你喝酒，你要大口乾杯或隨意，，甚至不喝酒要飲料，這些都可自由決定，英國人不會把敬酒與面子擺在一起。不過他們倒是有「買酒文化」，進了酒館我先買一輪請你，你再買一輪請我，第三個朋友來了又買一輪請大家。

以韓國來說，有人斟酒給你千萬不要拒絕，晚輩與長輩同桌喝酒時，要側過臉去用手稍稍遮住才算禮貌，喝過酒後要為對方斟酒。韓國長幼和倫理的觀念濃厚，在韓國的大學裡，學長往往會以威士忌混加多種酒類的混酒，要求新鮮人喝下，此為「忠誠酒」。

在歐美地區，4到7點為酒吧的Happy Hour，這個時段是專為剛下班的人小聚、放鬆心情而設計的，酒價在這時段會有折扣，並且可以在這個時段之後，決定是否留下用晚餐。

世界各國都會有屬於自己的喝酒文化，喝酒是最常遇見的社交活動之一，所以了解各地的喝酒文化，對出國旅行是小有幫助的。

 # 46 哪裡可以吃（買）宵夜

　　歐美地區的國家，營業時間結束得早，尤其是在住宅社區更不會有路邊攤這種東西，他們基本上是沒有什麼夜生活。所以在這些地方要想吃宵夜，就是去社區或downtown的酒吧，但是酒吧裡的食物只是些像花生、洋芋片之類的零嘴，若真的想吃美味的宵夜，就要看看是否有中國城、越南餐廳等亞洲人開店的地方，只有在這種地方，才有可能在半夜吃到熱騰騰的現做料理。

　　另外，也有一些連鎖速食店的營業時間超過半夜12點，有些甚至是24小時，這些連鎖速食店大部分都在交流道附近，以美國來說，像Denny's、麥當勞、7-11這類的店會24小時營業，其他的就是像在wal mart 這樣的大型連鎖商場中，可以在半夜買到熱呼呼的湯或是簡單的料理。

　　基本上，亞洲地區國家的飲食習慣與台灣比較接近，路邊攤、夜市擺著美味道地的小吃，看了就令人驚喜，所以如果是到泰國、新馬、港澳、中國等地，到了晚上，假如住宿地點靠近市區，那就不用愁沒有地方晃，沒有地方吃宵夜囉！

6

第六章

血拼大採購

Do&Don't

旅遊達人

 ## 47 一定要去Outlet Shopping

所謂「Outlet」，本來的字義就是出口的意思，用在貨物流通上就是「清理庫存，折扣出售」，是一種廠商與零售商為了調整庫存量，大批廉價出售商品的方式。世界名牌廠商為了清理存貨、過期貨，以及一些有小瑕疵的商品，會以優於市價的價格將商品拍賣掉，而匯集眾多庫存商品的各類商家集散處，就是大家熟知的「Outlet Mall」。

通常Outlet Mall會設在郊區，因為Outlet商家多達幾十家甚至上百家，所以佔地廣大。在想去美國、義大利、英國、日本、香港等各地的Outlet Mall之前，最好先上網查詢他們有那些品牌，有些是走高級品牌的Outlet，如台灣人熟知的COACH、BOSS、ROBERTO CAVALLI等。也會有中等價位的品牌，像是BANANA REPUBLIC、ANN TYLOR、GAP、NINE WEST、GUESS……另外也有運動品牌的Outlet，如NIKE、ADIDAS等，所以出發前可以先選定要去哪類的Outlet Mall，再開心出發。

還有就是要選好時間。Outlet Mall通常都很大，要好好逛一天根本不夠，所以除了鎖定品牌之外，就是要盡早出門，才能逛個盡興。如果可以，不要假日去，盡量平日去，因為假日Outlet Mall肯定人山人海，逛起來就沒那麼盡興。停車時，要留意是停在那一區域或是離那一間店比較近，免得當你大包小包地血拼出來時，會有找不到車子的窘境。

到Outlet Shoppinp 可以多使用信用卡，不過因為東西單價比較高，所以一定要記得帶護照，在刷卡時，他們會要求看護照證明是本人。

48 地攤的殺價技巧

　　比起名牌商店，各國的地攤商品有時更吸引人購買，一來可以享受殺價的樂趣，二來在台灣，它又是獨一無二的。在國外跟攤販買東西，殺價是一定要的，看地點可以決定殺價的折數，從八折到一折的情況都有。但要殺價前，一定要是真有誠意購買，不要殺了半天，老闆給你理想中的價格後，卻反悔不買走人，這樣是非常顧人怨的！有關一些殺價技巧可以參考：

1、最簡單的方法就是去尾數，假設是12美金，那麼10美金成交的比例可以高達百分之九十九。

2、剛開始看東西時，不要表現出很喜愛的樣子，這樣待會就會較難殺價，因為這些小販可是精得很，很會察言觀色的。

3、可以表示身上的外幣不足，例如「我現在只剩8塊美金，我很有購買誠意……」一般地攤無法殺價或者是收他國錢幣，所以通常再跟老闆哈啦個幾下，成功率也有百分之九十。

4、以量制價，買多點，只買一樣東西要殺價不太容易成功，可以跟同一個老闆多買幾樣東西，或找些親朋好友一起買，殺價的空間自然高出許多。

5、努力地跟老闆哈拉，甚至可以騙他你是領隊，日後會帶很多客人來這兒跟他捧場，價格馬上便宜，說不定老闆除了算你便宜外，還會送你個小禮物喔！

6、如果老闆不夠乾脆，但眼看離預定的價格很近，就快成交了，此時，可以索性故意扭頭就走，如果老闆要賣你，一定會在後面叫住你，這時候就可以快樂的回頭，準備付錢啦。

49 紀念品採購及送禮

出國旅行總免不了會買些小紀念品，可以帶回來送人，或是成為個人收藏，因此在採購紀念品時，個人建議：

一、買什麼

其實出國最怕的就是要買什麼回去送人，買太貴怕付擔不起，太便宜又擔心對方會覺得沒誠意，因此有幾樣紀念品是各國一定都會賣的，可以考慮選購。

1、具有當地景點特色的磁鐵，例如舊金山的金門大橋、柬埔寨的吳哥窟、墨西哥的大圓帽……磁鐵會分有軟性的或是瓷的材質，售價大概是幾十塊到一百多塊不等，算是經濟又富有特色的紀念品。

2、可以裝些當地的沙石，回來之後再自行買小罐子把沙子裝起來，這樣就是十分有特色又可表現心意的小紀念品，雖然網路上有傳聞說某些地方若隨意將沙子裝回來會有不好的事情發生，但到目前為止，僅是傳聞。根據個人經驗，不論是送人或是收到這樣的禮物，大家都會很開心，最重要的是，便宜又無價。

3、絲巾或圍巾。當然，品質好的圍巾是很貴的，但是如果只是想送禮或是買來留個紀念的，其實在市集或一般商店都可以看到很多便宜的絲巾或圍巾。依各國的消費程度，一條大約十元到幾百元新台幣不等的價格，樣式又能符合當地的特色。

4、紀念T恤：在各觀光景點中，一定可以看到各式各樣的紀念T恤，這些T恤顏色、花樣和種類繁多，可依需要選購，這也是便宜又不失特色的好東西。

二、 那裡買

買紀念品要把握一個原則，其實就是眼明手快，因為很多時候覺得價格合理、樣式又很喜歡的東西，可能只出現一次。因此建議如果在路途中，不論是在地攤或是小販兜售，看到單價低或是瞄一眼馬上喜歡的東西，可以先買個一兩樣起來，一來以免老是想著「下一個會更好」的心態，結果最後什麼都沒買到。二來就算是買貴了，數量也不會很多，所以不算吃虧。如果想買高單價的東西，可以請導遊或領隊帶你去高級一點的商店，比較價格是否可以接受，若在合理範圍內，就不要猶豫。另外，如果可以到當地的百貨公司，或是大型紀念品店也OK，但前提是，這些地方的售價一定會比較高，但可以買得較安心就是。

三、 怎麼買

若想要好殺價的話，記得一定要一次買多一點，價格比較好商量，看看你有沒有親友願意一起合購，一起殺價分攤價格，這樣殺價的成功率可以說接近百分之百！另外一點要記得，出國買東西盡量不要買體積大，又占行李空間的物品，除非受人之託非買不可，畢竟體積小不易破的禮品，行李託運時會省掉很多麻煩。

50 退稅辦理

在歐洲國家消費，尤其以義大利、法國等這些名牌發源地，台灣人莫不殺紅了眼，一個接著一個的買。這個時候，要記得保留店家寫給你的退稅單，日後到機場去要憑著這些退稅單辦理退稅。購物退稅要注意的事項有：

1、那些店可以退稅

在購物時，要睜大眼睛尋找掛有「Tax Refund」、「Tax Free」或是「Euro Free Tax」等標識的商家。

2、最低消費

在購物前可以先盤算自己的消費能力，最好把想買的東西一次看好，因為選擇在同一家店消費，容易達到退稅的基本門檻，或是與親友一起合購，這也是可行的辦法。

3、領取退稅單

當消費金額已達退稅程度時，店家會讓消費者填寫一份一式三聯的表格。以英文填寫個人姓名、護照號碼、地址、下榻旅館名稱等資料，而店家會在表格中列出消費者所購買的物品名稱、價格，以及可以領回的稅金金額。填妥表格之後，一份由商家保存，另外兩份則由顧客於出境時連同商品一併出示給海關人員。

4、提早到機場

歐洲許多大城市都是重要的轉機點及航點，加上機場又大，想辦理退稅的人很多，所以一定要提早到機場。尤其是現在機場安檢日益嚴格，最好提早3小時以上到機場辦理退稅。多數是先辦好退稅再去Check In。然而，如倫敦或雪梨機場，在入關之後，也設有辦理退稅的櫃台，人數比外面少很多。可以事先詢問機場服務人員，是否可以入關後再退稅。

5、記得帶著戰利品

　　記得把要退稅的物品放在行李最上層，因為辦理退稅的人員，會要求看一下你所買的物品與退稅金額是否符合。另外，若是刷卡購物，記得正卡持有人要帶著信用卡親自辦理退稅，因為東方人的臉孔看起來比較年輕，有時候他們會以外表判斷你是否可以申請信用卡，有時還會特別刁難，所以記得帶齊證件親自辦退稅，以免浪費時間。

6、怎樣拿到退稅的錢

　　一般來說有三種方法：退現金、退支票和退回指定的信用卡帳戶中。退現金是最快，又讓人最有滿足感的方法之一：退支票比較麻煩，還要填好單據再寄回相關單位，再等他們寄到你的地址，這不是太經濟的方法。另一種就是退回信用卡帳戶裡，大約在退稅後的一到三個月左右可以看到入帳明細。

　　退稅是各國給予觀光客的服務，加上若在歐洲國家消費，高價的歐元商品可是很驚人的花費，即使退稅有點麻煩，但仍不要輕易放棄，畢竟拿到退回的錢時，會很有成就感。

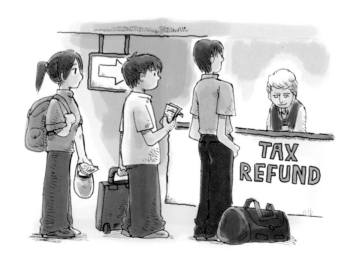

51 留意尺寸與規格

　　出國買東西是件很興奮的事，但是當你在努力血拚及殺價之後，還有最後一個步驟不要忘記，就是要看清楚老闆打包進去的東西是不是你原來想要的。尤其是去比較落後的國家買東西時，很多攤販會把比較好的貨拿出來給你看，然後經過一番哈啦與殺價之後，最後雖然成交的價格低得令你滿意，但老闆可能會在轉身之後，把比較便宜的貨裝進袋子打包給你。

　　所以在殺價成功之後，不要太得意，一手交錢一手交貨時，記得當場檢查一下顏色與尺寸是不是你要的，另外要看清楚是不是你想要的物品，免得回到飯店之後可能沒辦法再回頭去換。

　　另外一點要記得，就是尺寸的說法，例如F是代表FREE SIZE、S是SMALL SIZE、M是MIDEUM SIZE、 L是LARGE SIZE，其他像XS就是比S再小一點，XL就是比L再大，而2L就是比XL再大一些。多知道一些尺寸標示，才不會雞同鴨講買到錯的東西。

52 找回的零錢

　　在國外買東西，免不了會有找零的情況，台灣的硬幣沒有幾分幾毛這種單位很小的硬幣，但國外有，很多時候我們不習慣去用這些幣值很小的零錢，拿到了就只會收起來，加上付帳時也不大會拿硬幣出來一個個慢慢算，所以無形之間，浪費了許多使用零錢的機會。

　　建議出國一定要學會怎麼認當地的錢幣，有時候顏色、大小很接近時，很容易有付錯錢的情況，不然就是找錯錢給你也不知道。拿到找回的零錢之後，其實可以把每一種面額的紙鈔跟硬幣都留一個起來，在車上或飯店裡的空檔，牢記錢幣的面額與樣子，下次若有使用到的機會，你可以大大方方的在老闆前面數給他，其實多數的人都會很高興看到你在學習如何使用他們國家的錢幣，也都會熱心的告訴你還差那幾種的硬幣就可以湊足數目。學會使用找回的零錢買東西，也是很有成就感的一件事。

53 要不要捧導遊、領隊的場（行程中的血拼點）？

行程中的採購點往往影響團費的高低，在訂團體行程的時候，就要注意看看有哪一些採購點，通常標榜高水準、高價位的團，採購點會越少，同樣的，訂到團費越低的團，心裡就要有個底。導遊及領隊並沒有固定的底薪，因此收入來源都是靠客人給的小費和這些採購點中的抽成而來！

通常到每一個國家，或多或少都會被帶去參觀一些當地特產的商店或工廠。例如到印度、土耳其這些地方免不了會去看看披肩或地毯；到了泰國、香港會去寶石工廠；到了埃及會去看看埃及香精或是莎草紙；到了義大利會去看各類皮件；到了韓國會去人參專賣局……其實去這些地方看看當地的特產並不是不好，雖然價格會比一般在市面上看到類似的產品貴上一些，但會有品質保證，而且可收信用卡。如果你是個重品質的人，或是該產品的單價本身就比較高，建議還是可以在採購點中選購，如此不但產品本身有保障，還有售後服務，至少好過在市集買到便宜，但來源與品質卻無法保證的東西。出國本身就是享受過程及放鬆，如果為了小錢計較，或是花錢買到瑕疵品、劣質品，那就更得不償失了。

另外，有時候在團體行程中會有自費行程，大部分的自費行程會事先寫到行程表裡，但有時候到了當地，導遊也會另外介紹其他的自費活動。個人建議，如果預算夠，若覺得自費行程的內容可以感受到更多當地風情，不妨選擇性的參加。出國的機票錢及時間都花了，如果為了計較些小錢而少看到很多東西，損失的遠比實質的金錢還大。

不論是購物或是自費行程，要不要消費，主權都在自己身

上，通常可以看看領隊或導遊的敬業程度與服務品質，如果都在水準之上，那麼替他們捧捧場，買買東西，皆大歡喜。但前提是你要有這些預算，若覺得太貴或是無法引起興趣，那麼不論是自費行程或購物，還是可以抱持多看看、多了解當地文化的心態，不要覺得領隊與導遊是想坑錢，畢竟互相站在對方立場想，可以讓旅程更加愉快。

54 購物收據，不要隨手扔掉

在台灣，我們有統一發票，由於對獎的誘因，所以每兩個月，會把塞成一團、皺巴巴的發票拿出來整理，然後懷著希望對獎。但是在國外很少有統一發票這回事，所以無論是去普通的超市、7-11、百貨公司、Shopping Mall、加油……等地方，拿到的收據或是簽帳的收執單，都要小心收好。因為無論是買到尺寸不合的衣物，或是過兩天不喜歡了想退，一定都需要帶著原收據回到該店去辦理退換貨事宜。

許多國家甚至可以貨比三家，如果買貴了，可以憑著收據和另一家店的價格，回到原購買地去退錢。許多看似凱子的歐美人士，其實可都是精打細算型的消費者。所以如果少了收據，冒然回到賣場想退換貨的話，很多時候可能會被當成小偷看待，問題可大可小喔！

為了避免麻煩，一定要保留著收據直到回到家，把買回的東西送人、拆的拆、用的用之後，才可以放心丟掉，雖然麻煩，但是至少避免後悔或買錯東西，所以留著收據還是有意義在的。此外，收據還可以幫助記帳，在國外消費常常會有殺紅了眼的情況，因此記帳是控制預算的最好方法。常常一整天買東西下來，早就不記得那樣東西買了多少錢，所以留下的收據就可以派上用場。

7

第七章

一定要搞清楚

 ## 55 節省，並不是旅遊品質差

出國旅行最大的考量莫過於旅費，不論是跟團旅遊的團費，或是自助行的機票、酒店，都是金額當中的最大宗，所以想要有一趟便宜又兼顧品質的旅遊，可以從以下幾點著手：

1、 Early Bird Discount

在旅遊的專業用語有一個詞叫做「Early Bird Discount」，意即早起的鳥兒有蟲吃，所以在訂機票或是購買行程時，都有一個原則，越早決定開票或是越早下訂，就能夠享有較多的優惠。

以美國來說，每年的五到十月是黃石公園開放的時間，所以如果可以在四月初就下訂、付團費，那麼就可以便宜50元美金左右。訂機票也一樣，不論國內線或國際線，越早訂、越早開票越便宜。以台灣來說，在四至五月就可以先預定暑假的行程，會有1000至3000不等的優惠，一個人少個1000到2000，全家人可就省了不少錢。

2、盡可能選擇淡季出發

旅遊的淡季以農曆年後，約二月中之後到五月左右，暑假過後約九月初到十一月，或聖誕節之前。如果想安排年假出國的話，可盡量避免熱門假期，團費及機票至少可以省下幾千到上萬元。另外，淡季的飯店住宿也都有四至七折的折扣，並且也可以在熱門景點中省去排隊玩遊戲或是照相的情況。

試想，如果繳了高額的團費，參加高品質的旅行團，但是到了當地還是得和當地人或是參加便宜行程的人一起排隊、在餐廳搶菜吃，那麼這個時候就不一定是繳錢多寡的差別了。

3、從豐富內在開始：

其實，有時候旅遊品質的好，不光只是外在的食宿交通等享

受，最重要的是你是抱持著什麼樣的心態去享受假期，如果是以有錢就是大爺這樣的想法去玩，那麼其實出門在外，不可能事事盡如人意，樣樣達到你理想的要求，但是如果你可以事先做功課，翻閱書籍或是收集相關資料，在對當地有基本的認識後，自然對眼前所見到的風景，會比完全不了解時所看到的東西，多上幾分感情，眼前的世界也就會更加美好。因此，提升旅遊品質，在旅行社方面當然是盡力去滿足客人，但在消費者這邊，從內在提升品質才是會讓旅遊留下雋永回憶的法寶喔！

56 調整時差

　　以地理知識來說，經度每15度，就是一個時區。中國雖有擁許多時區，但統一以北京時區為主，所以台灣與中國基本上是沒有時差的。其他像是星馬一帶也都沒有時差，日韓及其他亞洲國家時差以一到三小時間為主。中東與歐洲的時差約慢台灣七小時左右，而美東到美西則是慢十二到十五小時左右。

　　國外很多地方會實行日光節約時間，夏季跟冬季的時間會相差一個小時，因此面臨世界時區與地理的多元，怎麼調整時差就變得很重要。如果在時差相差不超過四小時的國家，其實基本上是不需要特別去調整的，因為旅程中的新鮮感會讓你玩得忘了這幾小時。

　　但是無論如何，想要調整時差，最好的辦法就是在飛機上把握時間睡覺，如果搭機時間不是睡眠時間，建議可以吃顆安眠藥，在機上睡個飽，下機後就會生龍活虎。如果不想靠藥物，可以試試的方法：

1、出發前三、四天開始改變睡眠習慣，如果是要向東飛行，往前提早睡眠時間；假若往西飛行，則將睡眠往後延。

2、飛行途中多喝水、果汁，避免含酒精的飲料。

3、多作一些白天的活動，避免太早上床休息。

　　其實要真正可以跟上當地的時間，大概需要三天的時間。如果是跟團玩，長程旅遊的班機多是晚間出發，上機剛好就可以補眠，到了當地也會有半天的時間在飯店休息，對調整時差不無小補。如果是個人自由行，長程線的旅遊本來就是會消耗體力，如果假期夠，盡量前後留兩天的時間調整睡眠，如果沒有這麼多假，那麼為了出國享樂，就卯足勁的玩吧！

57 送禮，誠心領受

　　在國外，有時候會遇到熱情招待外來客的外國友人，最常見的就是請喝一杯咖啡，再不然就是邀請到他家吃飯，這當然要視邀約的對象是處於真心或是隨口的客套話，這又是另一門學問。如果對方想要送小禮物時，其實若禮物的價值不高，一般而言都可以落落大方高興領受。此時，如果你身邊剛好有些具有台灣或是具亞洲特色的小東西，也可以回送給對方，為你贏得很棒的友誼，當然也是很好的國民外交。

　　本身曾經在一次偶然的機會下，到美國沙加緬度的一位老奶奶家拜訪，當時我只是個陪客，為了表示一點心意，拿出了外婆因為興趣而編織的小鳳梨吊飾，送給了老奶奶，沒想到老奶奶十分高興，立刻將小鳳梨掛在燈上，在她知道鳳梨是我外婆親手編的之後，便開心的拿出幾條她自己平時織的圍巾，要我選一條帶回去。手握著美國老奶奶織的溫暖圍巾，眼裡看著外婆的愛心鳳梨，相隔地球兩端的老奶奶，同時可以帶給我無比溫馨的感覺。因此，如果可以的話，出國隨身帶些小紀念品，遇到有類似情況時，除了誠心領受對方的饋贈外，也可以拿出小紀念品交換喔。

58 財物，要分散保管

出國旅行最重要的東西就是護照，再來就是現金跟信用卡等財物，那麼要如何保管可以減低風險？首先，護照不能放在大行李箱中，出入境加上旅遊期間隨時都會需要護照，所以要隨身攜帶。護照就像你在國外的身分證一樣，有時候甚至在國外刷卡購物，店員會要求你把護照拿出來證明你是本人。

另外，信用卡的部分，只需要帶兩張即可。信用卡以Visa和Master最通用，為避免在國外遺失、掛失之類等問題，兩張信用卡就足夠了。

關於現金的部分，假設你換了1000美金出國，其中又有1元、5元、10元、20元、50元、100元面額不等的鈔票，那麼建議先以一天10美金計算，把錢一筆筆收好，最後將該給領隊、導遊的小費留起來，免得到最後一天收小費時，面臨沒有小費可給的窘境。例如十天的行程，先預留100美金放在隨身行李中的某一個夾層，再另外準備一筆小費的錢。

另外，在皮夾中可以放面額小的鈔票，方便隨時買東西使用，找零也不麻煩。最後可以把其他的鈔票先以200或300不等，一筆筆的放在不同的地方（自己要記清楚放在哪些地方），這樣做有個好處，就是當你花完200或300美金時，自己心裡會有個底已經花了多少現金，有助於節制消費。另外一個最重要的好處就是，若不幸被偷、被搶，財物分散保管，有助於降低損失。

59 一樓，不是一樓？

在我們的想法裡，建築物的一樓就是一樓，但是在許多地方一樓並不是一樓。遇到出外旅遊時，與導遊或朋友約好在飯店的大廳集合，電梯理所當然就會按一樓，但是有時候一樓出去時，有可能是這間飯店二樓，因此關於樓層的各種說法，要稍微知道才不會有跑錯的情況。

一、G樓

這種樓層的稱法是歐式的，英國人稱地面層為Ground Floor，簡稱G，往上才是1樓、2樓。這是由於歐式的建築物多半抬高一層，過去地面層多半是作為次要的使用，例如放置暖氣設備、做成儲藏室等，正式的入口需要往上走一層，所以才形成這種樓層的稱呼。

二、L樓：有時候飯店會直接把Lobby大廳的樓層稱作L樓。

三、1樓

台灣都是將1樓當成與地面同高的樓層，有些百貨公司會同時出現1樓跟G樓，主要是因為樓層挑高的關係，這時候低的為G樓，高一點的為1樓。

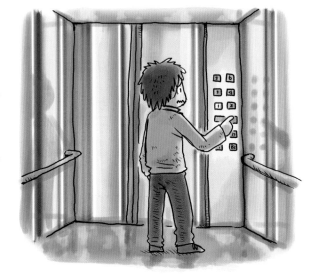

60 特殊節慶期間的旅遊

特殊節慶通常是吸引國人到國外旅遊的一項原因，國外就有很多具當地特色的節日，利用這個節慶去四處看看其實是很棒的體驗，但最怕的就是訂不到飯店，而街道上人山人海，雖然很歡樂，但同時也是最需要提高警覺的時刻，所以要時時身邊的財物。台灣人旅遊較容易碰到的特殊的節慶活動有：

一、各國節慶

1、泰國潑水節

泰國潑水節在每年的4月13日，當天也是泰國的新年。泰國人通常以相互「潑水」來慶祝，所以又叫作潑水節，而緬甸、寮國和柬埔寨也都會同時慶祝這個節日。整個潑水節的活動內容與形式和中國的新年活動類似，年前先清掃家中的內外環境，13日當天下午會清洗佛像。在泰國習俗中，新年時年輕的一輩要把芳香的水倒在長輩和父母的手中，代表對父母、長輩的尊敬，並祈求保祐。

2、西班牙奔牛節

奔牛節是西班牙的特殊節慶，在7月6日到7月14日之間，是為了紀念聖佛明保護神而來的。節慶期間每天早上8點有奔牛的節目，所謂的奔牛是指群眾和牛隻從牛欄沿著街道一路奔向鬥牛場。不過，奔牛是項危險的活動，每年都有意外發生。到了下午，參與奔牛的牛隻則在鬥牛場中表演。奔牛節期間，主辦單位會設立讓牛群狂奔的路徑，並且圍好觀賞的柵欄，以免讓狂奔的牛隻誤傷群眾。如果只想湊熱鬧，那麼就可以好好站在柵欄外，欣賞這個令人驚呼連連直呼過癮的節慶。

3、嘉年華會

義大利威尼斯的面具嘉年華、巴西的嘉年華等等，這些都是

舉世聞名的活動，以巴西嘉年華會來說，它已成為巴西一年中最歡樂的時刻，尤其是在里約舉行的嘉年華會舉世聞名，整座城市都會為之沸騰，從世界各地來參觀的遊客更不計其數。嘉年華會大約在每年的2月末、3月初舉行，其中最為著名的活動應該算是森巴大遊行，眩目、爭奇鬥艷的花車、火辣的森巴舞女郎、強烈的森巴節奏……人們很難不融入其中。但是參加嘉年華會的門票所費不貲，一張票大約是五千美金左右喔。

二、體育活動盛事

在體育活動中，最能令各國著迷的就是四年一次的奧運，其他像是世界杯足球賽、冬季奧運會、還有F1一級方程式賽車等等，這些活動都足以讓世界各地的人跟著一起瘋狂。所以，若預計要到舉辦國去參與盛會，除了要有高額預算來支付狂飆的機票、住宿與門票費用外，另外就是要早早安排假期，想要參加這些活動，沒有半年到一年的預訂，到時候都只有望「電視」興嘆的份。

三、跨年與聖誕節

以跨年或聖誕節的最熱門選擇來說，美國紐約時代廣場，或是拉斯維加斯的聲光燈火秀就是一絕。來自世界各地的人齊聚一堂，不論是看煙火秀或是享受各式城市風貌，都是很棒的回憶。但是遇到這樣的節慶時刻，除了飯店客滿之外，連在街道上都是寸步難移，加上在這個特殊時刻，本來會給予觀光客進飯店上廁所的方便事，都會變成要求房客出示房卡才能進廁所。其他地方也是一樣，速食店及商店也都會要求一定要消費才能上廁所。光是上廁所這件事，就值得好好考慮，你有沒有這樣的體力與毅力參與跨年活動？

第八章
要玩也要美

61 艷陽防曬與雪地旅遊的防護

大部分的人都以為防曬就是擦上係數高的防曬乳液，其實光是這樣是不夠的。除了「一白遮三醜」的審美觀念外，防曬主要是要保護皮膚，避免紅腫、脫皮，甚至產生灼熱、刺痛感，所以防曬可不是只有美觀而已。

記得防曬乳液要每兩小時就補充一次，而遮陽帽或是陽傘、長袖衣服則可以幫你抵擋部分的紫外線。防曬工作一年四季都不可以偷懶，即使在冰天雪地裡，太陽照射在雪地上所折射的光線，對皮膚都會造成傷害。因此出門旅行，無論是前往艷陽高照的海灘勝地，或是到浪漫的北國欣賞雪景，記得一定要攜帶可以阻擋紫外線的產品。

另外，雪地旅遊的防曬工作更不可輕忽，因為白色的雪會反射太陽光，如果不戴墨鏡的話，很容易傷害到眼睛。在陽光普照的天候下，乾淨的新雪可反射高達80%的紫外線，若無防護措施，非常容易使角膜損傷，產生雪盲症。有計畫出遊欣賞雪景的人，要記得帶上能阻擋紫外線的墨鏡，顏色以灰色、墨綠色為佳。還要記得適當補充維生素A、C、E及維生素B 群，這些東西可以幫助你適應陌生的雪地氣候。

62 如何讓肌膚保持最佳狀態

　　到國外旅行，除了記得防曬之外，保溼工作也很重要，但是出國行李力求精簡，不可能把家裡所有的瓶瓶罐罐都分裝成小罐帶出門，所以除了基礎保養品外，這種時候就要帶急救小天使——面膜。可以依個人皮膚狀況選幾片面膜。

　　如果是寒冷乾燥的地區，建議每兩日敷一次面膜，如果是又要美白、又要保溼的話，那麼就一至兩天敷一次。若到炎熱的國家旅行，記得要避開在正午豔陽高照的時候出門，12點到2點這段時間的紫外線最強，如果是跟團的話，例如在柬埔寨、印度等，通常會給上2到3小時的午休時間，讓客人可以回房沖涼休息。這時候就是搶救肌膚的好時機，建議可以趁這個時候卸妝洗臉，再敷上面膜休息，然後出門前再上一次妝，那麼既可以保護肌膚又可以容光煥發，美美的迎接下午的行程。

　　晚上睡前，除了基本的清潔保養工作外，記得在身上擦上曬後鎮定或保溼的乳液，讓全身的皮膚都可以舒舒服服的休息、放鬆，讓第二天繼續綻放光采。

63 哪些是必備的好用行頭？

　　出門必備的好用行頭，個人強烈推薦長絲巾與披肩。台灣人比較少用長絲巾與披肩，但這兩樣東西在出國旅行相當實用，一來輕巧又收納方便，二來還可以遮陽、保暖。如髮型不適合戴帽子的話，也可以用長絲巾遮陽、裝飾，讓異國的照片看起來更豐富、更有情調。長絲巾可以用來當成飄逸的圍巾，或是綁在身上變成性感迷人的露肩上衣，甚至綁在頭上當頭巾、圍在腰上當成腰帶，用途相當多。

　　此外，披肩的作用也類似。國外日夜溫差大，外套帶上帶下

實在不方便，所以披肩是最好的保暖外套，方便攜帶又保暖。可圍在脖子上當圍巾，或是披在頭上抵擋寒風，同樣也可以增添異國風情。而且披肩也可免去在冬天出門時，拍回來的照片都是同一件大衣的窘境。

　　另外一樣好用的行頭就是水褲，這種褲子通常用來練習跳舞居多，加上材質有彈性又透氣，同時強調腿部線條，所以可加在短裙下，變成另一種穿法。帶出國可以當成睡褲穿，萬一天氣突然變冷，或是臨時少一條褲子穿時，就可以派上用場，或是加在褲子裡面保暖，或是直接當成外褲穿都是很棒。而且它是鬆緊帶的褲頭，所以不會像牛仔褲或其他合身褲子一

樣有不舒服的感覺，折疊起來體積也很小。

　　第三樣要推薦的好用行頭是串珠鏈，現在很流行的串珠飾品可以帶個一條，長一點的可以在脖子上繞兩圈，當成民俗風強烈的飾品，也可以繫在腰上讓身材立即產生出迷人的曲線。另外如果你願意更大膽裝扮自己的話，夾上幾根固定的黑夾，甚至可以當成髮飾或頭飾。一條串珠鍊，可以讓你打扮得更有型、更像異國人士，是既不佔空間又可以讓造型多變的選擇。

64 衣飾的選擇須知

　　大家通常都會提醒出國旅遊的朋友,攜帶行李盡量以簡便為主,但是不是說簡便就要穿得隨便。通常,外國人只要遇到稍微有打扮的東方人,都會誤認為是日本人,本身其實很想矯正這樣的觀念。因為每個人出國都是一次的國民外交,全都代表台灣,所以舉止得體與外表乾乾淨淨其實是各國人士對我們的第一印象,這些國際間形象是我們一般國民可以為台灣做的。

　　所以出國有好看得體的打扮相當重要。記得在選擇衣物的時候,挑選可以互相搭配的色系,例如一件上衣可以搭裙子或褲子,或是同一件裙子可以變化成無肩洋裝或上衣,若再巧妙的搭上腰帶或一些小飾品等等,就可以達到不用帶太多衣物,而且天天都可以讓自己耳目一新的效果。

　　另外,到寒冷的國家,記得除了帶一件大外套之外,巧妙運用披肩跟披風這樣的單品,可避免拍回來的照片都是同一件外套的情況。懂得打扮和靈活搭配,才是會讓旅遊回憶,以及拍回來的照片完美加分。

9

第九章

廁所文化

Do&Don't

65 對廁所的稱呼……

廁所是不可缺少的重要地點，無論旅行到何處，要記得國外對於廁所這個字的多種稱呼。英文的廁所有好幾種說法，有時候不同地點的還會有不同的稱呼，常見到的幾種有：

1、Bathroom：一般說法，常指家裡的廁所。

2、John：也是俚語的說法。

3、Lavatory：飛機上常用這個單字。

4、Restroom：外面的公廁。

5、Toilet：大部分指馬桶本身，泛指廁所。

6、Washroom：常指外面的公廁。

7、Nature Call：自然的召喚，意即上廁所，用在社交時的文雅用語。

8、Wash my hands：雖然表面上講的是洗手，但實際上也是含蓄的說想上廁所的意思。

9、Lady's Room/Man's Room：女男的洗手間，同常出現在餐廳、酒吧這類的場所。

台灣常見的W.C是Water Closet的縮寫，是英式英語，它跟另一個英式用字Lavatory一樣，已經少人用。目前英國最普遍的非正式用語是loo；美國的廁所常用的字是Bathroom、Restroom和 Washroom，而美國常用的非正式用語則是John。

雖然上面寫這麼多，但是其實用Bathroom或Toilet就可以行遍天下了，畢竟我們只是當個短期的觀光客，不用太擔心英文說得不好或是用詞不夠正確，因為能找到廁所才是最重要的。

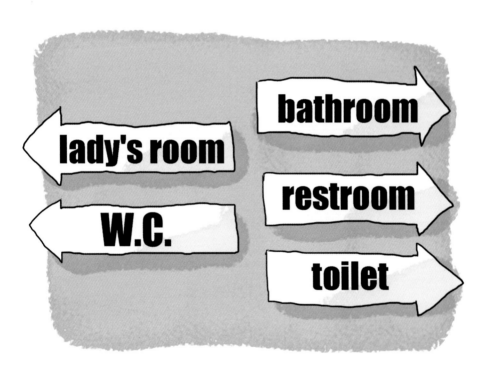

 66 如果怕頻找廁所就要避免……

　　旅途中若擔心頻尿、吃壞肚子進而找廁所的問題，有幾點可以注意：

一、注意早餐吃的東西

　　早餐盡量不吃平常很少吃的東西。例如國外的早餐很常會提供優格，若你平常對乳製品敏感的話，就不要想貪新鮮而去吃，除非你確定接下來的行程中，隨時隨地都能找到廁所。

二、少喝咖啡、可樂

　　這類飲料非常利尿，所以早餐盡量少喝點，否則找廁所的比例會大大提高。如果真的想喝，淺嘗幾口就好，因為可樂或氣泡飲料這類東西，大口大口的灌，喝得越急，想找廁所的速度會越頻繁。

三、控制水量

　　雖然出門在外補充水份是很重要的事，但是如果遇到有長途拉車這種行程時，喝水也要小口小口的喝，渴了再喝，也不要因為太熱就拿起來大口地灌，除非你確定很快就會有廁所出現，否則就再忍耐一下。傍晚之後，回到市區或是飯店，就可以放心地補充水份。出門在外，飲食習慣還是要因應需要去稍作修改的。

四、水果

　　很多人出國都喜歡買水果來吃，吃水果當然很好，但是如果是平常在台灣少吃的水果，或是像西瓜這類利尿的水果，還是少吃

比較妙。但晚上若有機會的話，補充一些像香蕉、木瓜這種幫助排
便的水果，不但可以讓你小便順暢，大號也可以正常喔。

67 那裡有廁所？

廁所實在是出門在外非常重要的東西，如果確知旅遊地點有廁所可去，相信對於很多人來說是件很重要的資訊和鎮定劑。一般來說，容易找到廁所的地點如下：

一、各大飯店

如果在市區逛街，或是像到了拉斯維加斯這類的觀光城市，隨處可見的飯店就是上廁所最好的地點，不但可以大搖大擺的進去，且廁所的乾淨程度與設備裝潢，還可以順便讓你開開眼界。

舒適度：★ ★ ★ ★ ★

二、速食店

諸如像麥當勞、肯德基、溫蒂漢堡之類的速食店，或是像在歐美的交流道附近都會有很多類似Denny's、賣甜甜圈、咖啡店等的速食餐廳，都是上廁所的好地點，但是如果進去只是上廁所就出來，可能會不太好意思，至少買杯咖啡會比較好，不過如果真的不想買，就厚著臉皮進去再出來也是可以ok的。不過像遇到假日或特別時刻人潮很多時，有的速食店是會要求在店內用餐的人才可以使用廁所，甚至會把廁所鎖起來，要用餐的人要去跟櫃台拿鑰匙才行。

舒適度：★ ★ ★

三、百貨公司、大賣場、Shopping Mall

在這些賣場中都一定會有廁所，不過乾淨的程度要看情況，如果剛好遇到假日，那麼人多自然就不是太乾淨，而且這些大賣場的廁所數量並不會很多，有時會要排隊等候，尿急就有點令人受不了。

舒適度：★ ★ ★

四、流動廁所

　　流動廁所通常會出現在展覽性的室外會場，像一些戶外演唱會、各種義賣表演活動、或是短期性的嘉年華會、戶外遊樂園，像這樣的場所，就會設有流動廁所。但是空間很小，也沒有沖水設施，所以越晚去上的人，就越要捏著鼻子閉著眼睛去上。流動廁所外會有用腳踏氏的洗手台，會有小小的水量出來讓你洗手。總體來說是還可以勉強接受，畢竟在這種郊區空曠的地方，有的上就很不錯了。

舒適度：★

五、投幣式廁所

　　這種廁所通常造型摩登而且很有現代感。因為要投幣，所以裡面也很乾淨，但是會有時間限制，時間到了門會自動打開。投幣式廁所通常出現在人多及觀光客多的大城市街頭，如地鐵站的出口或是重要景點附近。如韓國的首爾、美國的舊金山等許多地方，都可以看到投幣式廁所的景象。

舒適度：★ ★ ★ ★

六、觀光景點

　　各國的各大小觀光景點，是一定有廁所的，但是重點是大部分當你要去上時，都是在排隊的，有的地方要收錢，有的則是免費。很少會百分百的乾淨，但是如果距離下一個景點有一到兩小時以上的車程，建議隊伍再長，還是乖乖去排隊比較好。

舒適度：★ ★

七、加油站與便利商店

　　國外的加油站大部分都會有便利商店,所以如果得加油或是停下來去買個東西,可以跟收銀員借鑰匙上個廁所。因為國外的加油站不像台灣這麼方便,隨時隨地都可以免費讓人上廁所,他們平常都把廁所鎖起來,只讓員工使用,要使用的話就要消費才可行

舒適度:★★

八、休息站

　　這裡是一定有廁所的地方,而且大部分休息站的廁所還會出人意外地乾淨,例如印象中髒亂的印度,但它的休息站卻是出乎意外的乾淨,裡面還有印度風的裝飾,使用起來格外令人開心。通常休息站的旁邊會有販賣部,賣一些飲料和輕食,有的還有紀念品店可以逛逛,但售價稍貴就是。

舒適度:★★★★

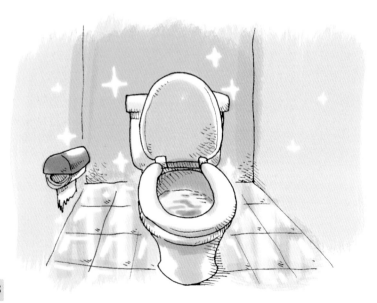

68 衛生紙（棉）丟哪裡？

在台灣，大家上公共廁所的時候，都會看到一個標示：「請勿將衛生紙（棉）丟進馬桶中。」，但是這個理論，不是到每個國家都成立。曾經到過不少國家，衛生紙都是要丟到馬桶直接沖走的。

台灣因為衛生紙的品質很好，紙質柔厚度又夠，加上價格便宜，所以大家若都把用完的一兩張衛生紙都丟進馬桶的話，的確會造成堵塞的問題。但是國外的衛生紙幾乎都非常薄，或者是紙張面積小的捲筒型衛生紙，所以紙量沒有像台灣這麼多，若每個人平均使用兩張再丟進馬桶沖掉，絕對OK。

再者，國外的廁所，馬桶旁邊幾乎沒有垃圾桶，所以用過的衛生紙只能往馬桶一丟。那麼如果是女性生理期時，需要丟棄的垃圾又該怎麼辦？在國外，女性使用衛生棉條的比例很多，棉條的垃圾體積小，在使用新的棉條時，可以將用過的棉條，裝進新的塑膠棒型套裡丟掉。或是使用衛生棉的女性，也會特別拿個裝衛生棉（條）的小袋子，在如廁後，裝進小袋子裡拿到廁所外的垃圾桶丟棄。如此一來廢棄物都另外用一層袋子裝起來，所以並不會有任何不雅觀的垃圾曝露在外頭。

反觀台灣，我們時常在公共廁所見到堆積如山的各種不雅垃圾，或是看到馬桶蓋上留有濕濕黑黑的腳印，看來我們的確是需要學習和提升使用公共廁所的衛生禮儀。

69 要用洗的還是擦的

　　無論是大號還是小號，多數的台灣人在如廁後都是用衛生紙來清潔，因此出國時，隨身行李中總是帶上很多包的面紙，方便出使用。但是很多時候，在國外上完廁所，會找不到垃圾筒，反倒是常會看到馬桶旁邊有個小的水龍頭和水管。關於這樣的如廁經驗，也許很少人會拿出來寫在書裡，甚至鉅細靡遺的說明，但相信這是每個第一次碰到的人，都曾出現過的疑問。

　　前面已經討論過可以把用過的衛生紙丟進馬桶裡沖掉，那麼馬桶旁的水管到底是怎麼回事？最常聽到的答案有：特別幫Baby設計可以沖洗的地方、洗拖把的地方、用水桶裝水拿來沖洗地板之用……其實都不是。這個水龍頭跟水管就是穆斯林（Muslim，信仰伊斯蘭教的教徒，稱為穆斯林）如廁完畢之後，拿來清洗身體的工具。

　　因為宗教因素，穆斯林相當注重衛生和乾淨，他們早已養成無論是在禱告前或是做任何事情之後，都用水清洗自己雙手和雙腳，如果可以的話，甚至會洗臉並洗個頭，再灑點古龍水，以示尊敬。所以穆斯林如廁完畢之後，一定要用水來洗淨身體，否則會覺得不夠乾淨，所以說這是他們的習慣。

　　目前為止，穆斯林的人口約已佔世界總人口的五分之一，由此想見，在國外旅行的時候，有很多小地方都是特別為穆斯林的設計，下次如果你在國外的廁所看見馬桶旁的水龍頭與水管時，記得為穆斯林保持乾淨的習慣小小喝采一下，如果你也願意試試，不妨可以拿起來試著洗一次看看。

70 上完廁所後要注意……

　　給小費是國外的習慣，有些地方的廁所沒有硬性規定一定要給小費，但若你覺得那個廁所還蠻乾淨的，而在洗手台邊有個放小費的籃子或小箱子的話，那麼就可以把找回的零錢丟幾枚進去當小費。若有人在一旁收小費的話，建議不要全給硬幣，要有一張最小面額的紙鈔比較有禮貌。如果捨不得給這麼多，可以和一起來上廁所的親友合給紙鈔加一點硬幣，這樣就划算很多。

　　另外，許多台灣人使用廁所的習慣不是很好，但是出門在外，一定要替台灣人留下良好印象，所以上完廁所時，千萬記得沖水，垃圾也要丟在應該丟的地方，不可以隨地亂丟或是直接丟進馬桶又不沖掉。如廁時，記得要對準再上，不要弄得到處都是，讓下一位使用者也有舒適的空間。

　　洗手時，盡量不要把洗手台弄得濕答答，用擦手巾或烘手機擦乾手時，也要避免將地板弄得溼漉漉的。這些都是上廁所的基本衛生和禮貌，其實不論是在台灣或是國外，都要有這樣的習慣。

10

第十章

防範各類意外事故

71 哪些物品不能帶上機？

　　行李分為託運跟隨身兩種，託運行李當然也有很多是不能帶的，但規定沒有像隨身行李這麼多。記得注意隨身行李有沒有裝了些違禁品，否則東西被沒收事小，萬一帶到違禁品而觸犯法令才冤枉。不能帶上機的東西有幾大類，日常生活比較會碰到的有：

一、易燃品類

　　如汽油、柴油、去漬油、煤油、罐裝瓦斯（丁烷）、噴漆、油漆、大量塑膠製簡易打火機、火柴、鋼瓶裝的慕斯或美髮產品，及其他於常溫下易燃之物品。

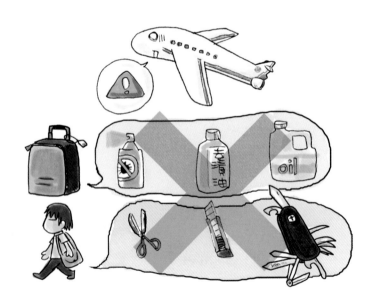

二、高壓縮罐

如殺蟲劑、潤滑劑、瓦斯罐等。

三、腐蝕性物質

如硫酸、硝酸、鹽酸、水銀、及其他具腐蝕作用物品。

四、毒性物料

如各類具有毒性之化學原料、除草劑、農藥等。

五、爆藥

硝化甘油、各類引信、煙火、鞭炮及照明彈等。

六、氧化劑

如漂白粉（水、劑）、工業用雙氧水等。

七、尖銳物品

即使如小刀、剪刀、指甲剪這類物品都不能放在隨身行李中。

在中正機場第一、第二航廈的出境大廳，有個玻璃展示櫃，裡面擺了各種不能帶上機的物品，有機會到航廈的人，可以留意一下。

 72 遺失行李

　　如果在兩地機場發現行李遺失時，不要慌亂，記得先辦理掛失手續。第一步先向失物招領辦公室（Lost Found）報失，然後辦事員會替旅客填寫「行李意外報告」，內容包括飛行路程、攜帶幾件行李，並拿各式行李的圖片供旅客指認，同時將資料輸入電腦，透過國際性協尋行李網路，找出行李遺失的站名。超過21天若未找回，則由末站的航空公司負責理賠。為避免行李遺失，有幾個訣竅可避免：

1、行李箱上務必寫上英文名字，如此比較容易在國際機場被尋獲。除了在行李掛牌上填寫中英文聯絡資料外，建議可以到書局或文具行買英文字母的貼牌，拼出自己的英文名字再用三秒膠黏上，如此行李的辨認度會更高。

2、對於行李的描述越詳細越好，若能指認出行李上有什麼特殊標籤，可讓尋找的工作人員更容易找尋。

3、可以在行李手把上綁上辨識度高的絲帶或是小裝飾物，因為有時候行李不是被航空公司託運丟，而是被其他旅客誤拿走。因為行李箱長得差不多，所以綁上小裝飾物也可以避免這種情況發生。

🍀73 牽扯進運毒？

　　出國旅遊千萬要記得不可以幫不認識的人帶行李，因為你有可能因為一時的好心，卻為自己惹上後患無窮的大麻煩。在人來人往的機場中，一定要小心看好自己的行李，不要讓行李離開視線一步，一來是防止財物被竊，但是更重要的是怕行李被調包。如果錯拿行李，又遇到該件行李有違禁物品時，那可真是百口莫辯，惹來一身腥。

　　另外在機場，如果遇到有不認識的人告訴你說他的行李超重，請你幫忙托運時，千萬不要單純過頭而一口答應。萬一他要求你幫忙託運的行李中，有違禁品或是毒品，那麼又是已登記在你名下託運的，一經發現，想脫罪都沒有辦法。尤其是在新加坡、馬來西亞等東南亞國家，如果牽扯進運毒，可是唯一死刑，千萬不可大意或等閒視之！

74 違反交通規則

出國旅行，如果行程中需要自行開車，記得一定要到監理站去換國際駕照，每一國接受台灣國際駕照的情況不同，可以參考下表：

接受我國國際及國駕照之國家		
國名/地區	國際駕照使用期限	有關規定
韓國	一年	1.國人持我國駕照得在韓國國內駕駛駕照登載之車型，效期一年。 2.國人持我國內駕照，經駐處翻譯驗証後，得向韓國監理單位換領韓國駕照。第一次換領之駕照效期為五年，效期屆滿後得換新照，如無肇事紀錄，換領之新照效期為七年。
印尼	國際駕照之 有效期間	1.國人持觀光簽証來印尼旅遊期間可持用國際駕照駕車。 2.國人可持我國際駕照更換印尼駕照，申請文件包括護照影本及居留証明，經筆試及格，可取得一年有效駕照。
馬來西亞	90天	1.可持我國有效國際駕照駕車，但不得換領馬國駕照。 2.持我國內駕照經我駐館驗証後，可換領馬國駕照，但以在馬國工作或長期居留之人士為限。
菲律賓	6個月	1.國人可持我國國際駕照在菲短期（九十天）使用。 2.國人如在菲長期居留可持駐處核驗之駕照証明連同在效護照換領菲國國內駕照。
新加坡	國際駕照之 有效期間	1.持我國國際駕照者得在星國駕車，但以六個月為限。 2.國人有當地工作証者，可持駕照先至駐處辦理驗証後，至星國監理單位換照使用，有效期限為一年。
泰國	國際駕照之 有效期間	1.持我國國際駕照者得在泰國駕車。 2.持我國國際駕照者得憑駐處所發在泰地址証明等換領泰國駕照。
香港	簽證有限期間	自88年8月持有我國駕駛執照者列入可在香港申請免試簽發香港駕照，申請資格與其他獲免試國家相同。

國名/地區	國際駕照使用期限	有關規定
澳洲	3個月至1年不等	1.澳洲各省規定不一。一般言，若國人赴澳從事商務、旅遊、探親、留學或短期工作，得在當地持用我國駕照或國際駕照，惟須出示護照或國內駕照之英譯文佐証。 2.倘申請當地永久居留，則必須申換澳洲駕照。
紐西蘭	1年	1.我國人可持憑我國際駕照在紐國駕車，但以一年為限。 2.倘我國人赴紐定居，必須參加考試以取得紐國駕照。
以色列	國際駕照之有效期間	1.我國人可持我國際駕照在以國駕車。 2.凡我外交人員，移民、歸化者，可將國內或國際駕照譯成英文，經我駐處驗証後，連同在當地完成之視力測驗及體檢報告，送各地交通監理單位申換以國駕照。
法國	國際駕照之有效期間	持我國國際駕照者可在英國駕車，但以一年為限。
英國	1年	
奧地利	國際駕照之有效期間	1.持我國國際駕照可在奧國駕車，但以一年為限。 2.持我國駕照赴奧居留未滿兩年者，得依奧國法令申換奧國駕照。
德國	185天	1.國人可持我國國際駕照在德短期駕車。 2.國人可持我國國際駕照前往德或駕駛學校，經駕駛學校檢定後，代為向德國交通監理單位申辦路考，路考通過後，即可免筆試取得德國駕照。
瑞士	1年	1.國人可持我國國際駕照在瑞士駕車，但以一年為限。 2.國人可持我國國內駕照及經駐處驗証之譯本通過路考後申換瑞士駕照。
義大利	國際駕照之有效期間	1.持我國國際駕照在義居留未滿一年者可使用該駕照駕車。 2.持我國國內駕照者，須依互惠原則（我國尚非互惠國家，正由駐處洽辦中）方能申換義國駕照。

國名/地區	國際駕照使用期限	有關規定
葡萄牙	6個月	1.持我國國際駕照者，可在葡駕車，但以六個月爲限。 2.持我國駕照經駐國處驗証可依葡國法令申換十年效期之葡國駕照。
西班牙	國際駕照之有效期間	1.持我國國際駕照，取得西國居留權未超過一年者，可憑該照在西國駕駛小客車。 2.持我國際或國內駕照，須依西國規定參加駕照考試及格者，方得申領西國駕照。
多明尼加	國際駕照之有效期間九十日（並自護照上入境日期起算）	1.持我國國際駕照者，得在多國駕車，但以九十日爲限。 2.持我國駕照申換多國駕照之要件如下： 　a.駐館驗證之有效駕照，並經多國外交部認證屬實。 　b.多國公路總局健康檢查合格（包括身心健康，並具有基本西文讀寫能力）。 　c.依據國多國公路總局編訂之駕駛人交通標誌及規則西文手冊，參加筆試及格。 　d.外國人須先取得多國居留證。
巴拉圭	國際駕照之有效期間	1.持我國國際駕照得在巴國駕車。 2.我國國際駕照效期屆滿前，須通過巴國考試，方能換取巴國駕照。
貝里斯	90天	1.持我國國際駕照得在貝國駕車，但以九十天爲限。 2.持我國國際駕可依章申換貝國普通駕照。
哥斯大黎加	3個月	1.持我國國內或國際駕照均可併駕駛人有效護照及哥國入境簽証在哥國境內駕駛，但以三個月爲限。 2.我國人倘擬停留哥國三個月以上，需檢具正式居留證件、有效之我國駕照、體檢表及護照申請換發哥國駕照。
巴拿馬	90天（需隨身攜帶護照以備查驗）	1.持我國國際駕照可在巴國駕車，但以九十天爲限。 2.持我國國際駕可經巴國監理所驗証後在巴國駕車。

國名/地區	國際駕照使用期限	有關規定
巴西	國際駕照之有效期間	1.持我國國際駕照可經巴國監理所驗証後在巴國駕車。 2.持我國駕照可依巴西法令申換巴西駕照。
阿根廷	國際駕照之有效期間	1.持我國國際駕照可在阿國駕車。 2.持我國駕照者,須具居留身分並經駕考及格方能取得國駕照。
烏拉圭	180天	1.持我國駕照以外國觀光客身份赴烏國,得於入境烏一八十天內,持我國際駕照或國內駕照,向租車公司領取臨時通行紙使用。 2.持我國國際或國內駕照可換領烏國駕照,條件為: 　a.備妥經我駐處迻譯多驗証之我國駕照,於入境烏國一年內,向烏京市府交通局提出申請,烏國駕照之效期為二或十年。 　b.持照人年齡須在六十五歲以下。並須在市政府指定的廿七處醫院或體檢機構辦理體檢。 　c.烏國有關駕照之考試及核發係屬地方政府職權,且除烏京市政府外,其餘十八省,對核發駕照之規定亦不盡相同。
加拿大各省	2個月	1.加國駕照之核發係屬各省權責,而各省對國際駕照之認定不盡相同。安大略省規定持我國國際駕照者可以駕車,遊客以三個月為限,移民以兩個月為限。 2.持我國駕照者,仍須通過考試方能取得讓省駕照。
美國各州(以國人常去的州為例)		
華盛頓特區	1年	1.持我國國際駕照可在特區駕車。 2.須具「居民」身分、通過筆試及視力測驗,方能申請駕照。
華盛頓州	1年	未註明
南加州	國際駕照有效期間	1.持我國國際駕照及B2觀光簽証,可在該州駕車,但以卅天為限。 2.不能申請換照。

161

國名/地區	國際駕照使用期限	有關規定
亞利桑那州	國際駕照有效期間	倘擬長期居留該週，需於30天內前往考照
內華達州	30天	1.持我國國際駕照，可在該州駕車，但以三十天為限。 2.不能申請換照，且凡在該州停留三十天以上須另考當地駕照。
夏威夷州	1年	1.持我國國際駕照，可在該州駕車。 2.不能申請換照。
麻薩諸塞州	1年	1.持我國國際駕照，可在該州駕車，但以一年為限。 2.持我國內及國際駕照者均需重考筆試及路試，通過方可取得麻州駕照。
佛羅里達州	國際駕照有效期間	1.持我國國際駕照，可在佛州加車。 2.不能申請換照。
紐約州	駕照有效期間	1.需同時出示我國際及國內駕照 2.持我國國際駕照，可在該州駕車。 3.不能申請換照。 4.移民及留學生得在入境後卅天內使用我國際駕照駕車，期滿須申考當地駕照。
新澤西州	60天	1.需同時出示我國際及國內駕照 2.持我國國際駕照，可在該州駕車。 3.不能申請換照。 4.移民及留學生得在入境後卅天內使用我國際駕照駕車，期滿須申考當地駕照。
明尼蘇達州	駕照有效期限	
德克薩斯州		18-75歲間之我國觀光客可於德州使用國際駕照一年
加州	30天	限旅遊簽證

【參考資料】

旅遊小百科

http://www.travelonline.com.tw/seeworld/tranote/data/drive/drive_all.htm

　　若確定旅途中有開車的機會，國際駕照會是必要的東西，因為無照駕駛就是違反交通規則的第一件。但是大部分的時候，只要沒有明顯違規，國外的交通警察也不會特別臨檢。

　　假如因為不熟悉路況或是遇到其他意外事件，讓國外警察發現違反交通規則，若事件不大，其實通常擺低姿態並且告訴警察這是你第一次在國外開車，表現出悔過及誠懇的樣子，多數的警察都會放水。切記不要理直氣壯、態度不佳，或想挑戰警察的權威，因為在國外，許多國家的警察權力都很大，而且相當有威嚴。

75 留意強盜與扒手

　　根據外交部領事事務局對國民赴海外旅遊的建議，世界各地即使治安良好的國家，也可能有宵小作案。出外旅遊如果希望玩得輕鬆愉快，不能毫無戒心。以下有幾種防範原則，提供參考：

1、人身安全必須自己負責，因此必須謹守旅行社或導遊的忠告。參加旅行團時，除共同旅遊參觀節目外，不宜單獨行動。

2、將護照號碼、身分證字號、機票票號、信用卡號、駐外館處急難救助電話號碼隨身攜帶。如需攜帶證件、機票等重要物品外出，最好在旅館內留存一份影本。有住址的資料最好和鑰匙分開存放。

3、隨時留意自己隨身攜帶的財物、證件是否放置安全無虞。

4、單獨旅遊，勿接受陌生人送的食物或飲料；如搭乘臥舖火車，夜間應將車廂門鎖好，行李捆好，枕在頭下，並將貴重財物隨

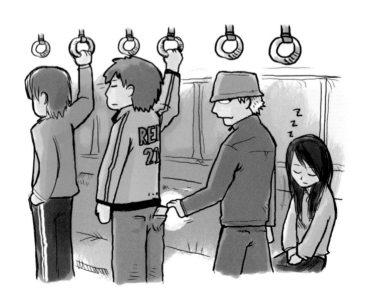

身存放於衣服之內袋，但不要放在同一個皮包或口袋內。

5、腰包絕非想像中的安全；後背包要留意拉鍊是否容易被打開；女性單肩側背包宜斜背並將皮包置於身前，或背於朝人行道或牆壁的一側肩上，如此可以減少摩托車搶匪下手機會。如果以普通塑膠袋或購物袋攜帶必要的物品及茶水飲料等，較不易引起歹徒覬覦。

6、皮夾不要放在褲子口袋中，身上明處口袋僅攜小額鈔幣，避免攜帶大量現金，尤其要避免在公開場合掏出錢包數錢。

7、避免單獨外出購物，或在人潮擁擠時前往購物場所，亦盡量避免手持太多物品以致無法兼顧錢包。

8、購物可用一兩張較通用的信用卡或旅行支票，旅行支票要在兌現或支付時才可簽名，不要事先簽妥。

9、避免配戴貴重首飾及名牌手錶等。

10、避免行經偏僻小巷或死角，或治安不佳區域；避免夜間單獨外出，更不要流連於酒吧、賭場、聲色場所等治安較差的地方。

11、開車時將皮包放在腳邊，車門鎖好。無論是路邊停車或停在車庫中，車上絕對不要放置任何證件及重要物品，以免小偷打破車窗行竊。

12、隨時保持高度警覺心。歹徒的犯罪手法推陳出新。要隨時注意周遭的人、事、物，可以保護自己遠離危險。如不幸遭遇危難時，亦能提供警方破案線索。

13、行前投保旅遊平安險。

14、旅遊期間也不要忘記隨時與家人或親友保持聯繫。

 76 報案的處理方式

　　不少遊客在國外遇上意外容易慌張，難免擔心回不了家之類，所以若不幸碰上，記得保持鎮靜並依以下方式處理：

1、護照、機票及其他證件遭竊取或遺失，請立即向當地警察單位報案並取得報案證明，因為報案證明是唯一證明你是合法入境的文件，並可供作向保險公司申請理賠及辦理補發機票、護照及他國簽證等之用。向警方報案之後再向我駐外館處申請補發護照或簽發入國證明書。

2、旅行支票、信用卡或提款卡遺失或遭竊時，應立即向發行銀行或公司申報作廢止付並立刻向警方報案，以防被盜領。

3、機票如果遭竊遺失，可以向搭乘的航空公司申請補發。

4、請立即與台灣駐外館處聯繫。駐外館處均有24小時專人持機的急難救助電話，駐外人員會儘全力提供您所需要的協助。

5、如果您一時無法與駐處取得聯繫，可撥打「旅外國人急難救助聯繫中心」電話：（03）398-2629、（03）383-4849或（03）393-2628。另有可以自國外直撥的「旅外國人急難救助全球免付費專線電話」800-0885-0885。

　　其他情況如果已經自行至當地警局報案後，須配合錄口供，如紐澳這種治安良好的國家，即使是遇到暴露狂這種小案子，他們一樣會把它看成大案子般重視，即使配合錄口供可能會需要一點時間，並且重覆敘述案發時的情況，但受到重視的感覺，其實是讓人心安的。

【資料參考】外交部領事事務局

 ## 77 善用駐外館處所能提供的幫助

　　如果打算在同一個國家或地區停留兩週以上，或當地曾有戰亂、暴動或災變，或是準備到偏遠的地區，最好到達後即與鄰近的駐外館處聯繫，並辦理護照登記。如此，萬一您家人急著找您，或您需要緊急救助時，都較方便。萬一護照遺失或被竊，申請補發亦較便捷。

　　如果生病或受傷，亦可洽請駐外館處協助，推薦較合適的醫生。萬一病重，駐外館處除能推薦醫院醫生外，亦可通知您在國內的親友，及協助代轉款項。如果您因財物遺失或經濟困難而無法返國時，駐外館處可通知您的親友，必要時亦可代墊購機票或提供臨時墊借款。

　　如果您有法律糾紛，可洽駐外館處提供諮詢意見。基於尊重駐在國法律及司法獨立之立場，駐外館處人員常不便出面協助解決您的困難，但仍能代為推薦律師或翻譯人員。如果您因故被捕，駐外館處人員獲知後會前往探視慰問，並通知您的親友，也可推薦律師或翻譯人員，給予臨時墊借款或予其他必要之協助。萬一您被捕，請記住：依國際協定或慣例，您可要求與駐外館處人員聯絡。

　　台灣於世界各地共設有一百多個駐外單位，且係設於各國首都或重要城市。各館處均設置有急難救助專線電話，國人於海外遇急難需駐外館處協助時，於上班時間請逕撥最近駐外館處辦公室電話，非上班時間則請撥急難救助專線電話或行動電話。駐外館處地址、電話及急難救助專線電話均載於「中華民國駐外館處通訊錄」內，該通訊錄於機場出境大廳或服務台及本局與分支機構大廳均可免費取用。

　　【參考資料】外交部領事事務局

78 購買後發現價格不合理或瑕疵

　　在國外購物，除非你在同一個地方待的時間比較充足，不然很難有機會再回頭去退換貨，所以在國外購物，盡量要以眼明手快，買了就不要後悔這種心態去購買。如果你是跟團去旅行，那麼在導遊帶去的商店裡買東西，碰到有瑕疵及包裝不慎而造成毀損的情形，即使已經回台灣了，仍然可以告知當初報名的旅行社，請旅行社代為處理，旅行社會請下一趟帶隊的領隊，把你的東西拿回當地換新，而且完全免費。這也就是為什麼領隊、導遊帶大家去的商店，商品價格會比外面稍貴的原因，因為他們有責任協助客人解決售後服務的之類的事宜。

　　如果是在國外的連鎖商店或是各類名品店購買商品，因為有品牌及公司的商譽保證，所以有些品牌甚至可以拿到台灣的分店去詢問是否可以換貨，再不然就直接連繫總公司，相信大品牌都會有好的售後服務。不過要記得一定要保存好當初購物的收據，就是購買憑證，這對於退換貨是非常重要的。

　　除了上述情況，假如你是在路邊攤或是小店買東西之後發現問題，就只能自認倒楣了，畢竟上一次當學一次乖，經驗是這樣累積而來的，出門在外當然無法事事盡如人意。

79 不要輕易相信「免費」

請記住「天下沒有白吃的午餐」這句話，尤其是在國外常被眼前的新鮮事物及異國風情迷得眼花繚亂時，往往會失去戒心。很多時候不肖商人就是利用客人貪小便宜的心態，使其計謀得逞。

在著名的觀光景點上是最容易碰到這類的事情，例如參觀富有文化歷史的古蹟時，旁邊會有看似熱情的當地人，熱心地替你解說古蹟的來由與故事，並且說要帶你去找好的角度拍照，如果碰到有這樣的情形，記得直接拒絕、不要上當。即使是自助去玩的，也可以婉轉告訴他們說你已有自己的導遊，謝謝他們的幫忙。

如果你落入他們的圈套，那麼在景點兜了一圈之後，他們鐵定會跟你要小費，有時遇到不好的，可不是區區小錢就可以打發的。

另外，在景點附近也很容易遇到兜售商品的小販和司機，他們要賣你東西或是搭車，接著就會載你去他熟識的紀念品店採購，所以當他們說要把手上的小東西免費送你時，千萬不要高興的以為自己真的與眾不同，因為免費的東西永遠都是最貴的，會遇到什麼後續發展無法掌握，尤其是身在外地，更是要小心。

11

第十一章
一定要做的事

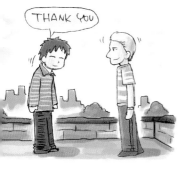

 旅遊達人

 80 尋找觀光詢問處

　　在各國的景點或是車站、地鐵站、市中心等地方，都設有觀光詢問處，當你語言不通、初來乍到或迷路時，只要找到觀光詢問處，問題就解決一半了。

　　在非英語系國家，觀光詢問處的值班人員，多半會說不錯的英文，而且詢問處裡一定會有英語的資料與地圖，有的時候會有飯店和餐廳的折價券（coupon）、也會有交通工具的優惠票，將這些通通收集起來，好好利用，可以在旅途中省下不少錢。

　　假如是跟團旅行，在熱鬧的景點或是市區走丟，找不到導遊跟其他團友時，不要慌張，只要找到觀光詢問處，把當地接待旅行社的名稱或是導遊的手機電話給他們，他們便會幫你聯絡，讓導遊或是旅行社的人知道你的位置。這個時候你只要站在原地等候他們來找你就可以，好過你在街上漫無目的的尋找。

　　本身曾經在洛杉磯因為記錯集合地點，著急的在星光大道上來回尋找導遊和團友卻遍尋不著，當時又沒有手機，也不知道導遊和旅行社的電話，最後是拿著旅行社給的行程表，找到觀光詢問處，告訴他們迷路了，請他們幫我聯絡旅行社，最後總算與已經心急到快報警的導遊重逢，解決了困境。

　　所以當你在外地旅行，無論遇到任何疑問與困難時，記得可以找觀光詢問處，他們會幫助你解決問題喔。

 ## 81 適當的對話與口氣

　　所謂「有禮行遍天下」，禮貌是待人接物當中最重要的一環，但是不知為什麼，很多人在出國的時候，總會有花錢就是大爺的心態，覺得既然已經付了錢出來享樂，就必須事事如意，若稍有不順，便會與同行的人或是導遊、領隊產生摩擦。其實有時候並不是真的想與他人發生不愉快，但若措詞和講話的音量和語氣不得體的話，還是很容易與他人發生誤會。大家出國散心，為了就是要留美好的回憶，所以出門在外，即使遇到不可抗拒的因素，或是受個人心情所影響，都應該盡量維持住基本禮節與說話的語氣，讓旅程更加圓滿。

　　在國外旅行時的一言一行，外國人雖然只能看到很片面的部份，或許他們不能了解，但是透過這些片面的行為來了解眼前的台灣人，是絕對可能的。因此像「Excuse Me」、「Sorry」、「Please」、「Thank You」、「Welcome」這類再普通不過的社交用語，記得出門時可常掛在嘴邊，如果聽不懂對方說什麼，不要因為害羞、不敢而隨便亂回答一通，如此反而會更失禮。盡量以得體的表現對話，提升台灣人的國際上形象。

82 逛市場或超市

在國外旅行，逛市場或超市是最快了解當地生活的一個捷徑，在市場裡可以看到琳瑯滿目的民生必需品，如生鮮食品、零嘴或是水果，都是融入當地日常生活的最好辦法。歐美國家餐廳的用餐消費較高，如果是長時間的自助旅行，要省錢的話，就一定得去當地的市場買民生用品和食物回家自己料理。以一盤義大利麵來說，隨便挑家餐廳來個一盤也要兩三百元新台幣以上，但若自己去市場買材料回家煮，成本甚至不到兩百元新台幣，而且還可吃上三天。

如果是短期觀光的旅客，在行程中，建議可以請導遊帶大夥去市場買當地的新鮮水果，或是其他比較有趣的零嘴兒，看看當地市場賣些什麼東西，相信是除了該去的各大觀光景點外，市場旅遊會讓回憶加分喔。

 ## 83 先學會當地的日常用語

　　出國旅行，在出門前不妨學幾句當地的日常用語，會有意想不到的收穫，像是「你好」、「謝謝」、「多少錢」這幾句必學的以外，如果想泡妞或是有段浪漫的異國豔遇，學學「我愛你」怎麼說倒也十分有趣。

　　除了英文之外，在新馬一帶，可以學幾句馬來文，只要在馬來語系國家，說幾句馬來文，可是會為你帶來無數親切的笑容，瞬間拉近與當地非華人之間的距離。本身就曾用幾句馬來話行遍馬來西亞，獲得許多微笑。除此之外，還有什麼好處呢？就是當你搭乘馬來西亞航空、汶萊航空等飛機時，若能對空服員說幾句馬來話，會有不少意外的收穫。因為比起大部份人說Thank You，馬來話會讓他們覺得更有親切感，甚至有機會多得到一個的餐包、一根雪糕或是喝一些比較不常喝到飲品。本身最喜歡的就是可以喝一杯英俊空少為你特調的香濃美祿，這是坐馬航飛機時最喜歡做的事，因為馬航上所泡的美祿，可是非常好喝的，既然沒錢坐頭等艙，何不多說幾句馬來話，讓自己滿足以客為尊的小小虛榮！

　　在美洲和歐洲，西班牙語也是很普遍的第二外國語，其他語言就入境隨俗囉。到任何國家，可以向導遊學或自己買書學幾句當地的日常用語，對旅行不論是實質上或是精神上，都能得到許多快樂和幫助。

84 養成做筆記的習慣

　　出國旅行時，帶本小冊子在身上，隨時做做筆記是一件很棒的事。筆記的內容可以把每天走過的行程與參觀的景點記錄下來，也可以把導遊對當地做的介紹寫成筆記，當你回到台灣整理照片時，才不會忘記自己到底走過那些地方，又或是記憶無法和照片正確搭上線，十分可惜。

　　有時候筆記也可以是消費的紀錄，記帳是出國很重要的功課，除了控制花費之外，也可以了解當地的消費情況是怎麼一回事。又或者也可以記載當地的氣候與你的穿著，留下像日記一樣的回憶之外，日後若有機會再去或是有親友要到當地旅行時，行程中所做的筆記就是很實用的資訊。

　　當然，筆記並非都要用手寫，也可以用畫的、用說的，把所見所聞依照當下的心情畫出來，或是錄在MP3裡面。又或者可以把當地隨手拿到的傳單、吃剩的糖果包裝紙、票根，乃至於機票的登機證等等，所有代表著曾經到此一遊的小東西，全都可以一併夾在你小冊子裡，當成是另類的旅遊筆記，相信這些不起眼的小東西或都會為旅程留下更多特別的回憶。

12

第十二章

適應陌生文化

Do&Don't

85 尊重當地的生活習慣

　　不同的國家和民族，由於歷史背景、宗教因素等不同，各有各的特殊習慣。例如：在佛教國家不能隨便摸小孩子的頭頂、天主教徒忌諱13這個數字，尤其是13號星期五，遇上這種日子，一般不舉行宴客活動。使用筷子進食的東方國家，用餐時不可自己的一雙筷子來回夾食，也不能把筷子插在飯碗中間。初到新的國家或初次參加活動，應多多觀察，不懂或不會做的事，可仿傚別人，比較不容易出錯。

　　不論是在台灣或是在國外，「尊重」都是一個很重要的態度，常常會看到出國的旅客，在聽導遊說明當地的風土民情時，例如用手抓飯、行禮跪拜等，會有嘲笑或不以為意的表情出現，也許當下真的只是覺得好笑或是認為別人很落後，但是相信看在知情的人眼裡，你的表現會讓他人感到不舒服，同時也會覺得你是個無法包容他國文化的人。旅行時，需要常常適應與接受異國文化，所以一定要開闊自己的心胸，像個吸水海棉一樣，無論好或壞，都在這短短的幾天中吸收起來，至於是否要像濾紙一樣過濾，就是自己衡量了。

 ## 86 適應當地的日常作息

在歐美國家，商店通常在八點以前就打烊。在國外，住宅區和市中心大都得很清楚，所以九點以後的住宅區，其實已相當安靜。在瑞士，甚至有個地方還規定晚上超過12點以後，男生就不能站著尿尿，原因是噓噓的聲音太大，會影響鄰居的睡眠品質。如果你要在晚上開Party，要事先跟附近鄰居打聲招呼，免得一下來了太多不是住在同一社區的人，加上吵雜的喧鬧聲，會引起鄰居的誤解……

在台灣，我們素來以美味有趣的夜市、通宵達旦的夜生活、三步一家的高密集24小時便利商店為傲，所以在國外的許多地方，作息可能無法一下適應。在出發前，若是自由行或是長期旅行，記得要打聽好要去的地方是怎麼樣的生活，事先做好心理準備及生活行事的規畫，才不會讓慣當夜貓子的我們，一到了要早睡早起的地方，會有措手不及的感覺。

87 可以穿著短褲和拖鞋嗎？

　　歐洲國家普遍注重服裝儀容，所以到一般餐廳或歌劇院，如果可以盛裝出席當然就表示你對這些活動尊重，但若不想盛裝出席，至少儘量避免穿著短褲、拖鞋等不正式的服裝。再一次強調，雖然外表不代表一切，但是當你出國就代表台灣。在國外，第一印象還是以外表為絕大考量，留下好的外在印象，幫台灣的國際形象加分，其實是每個人都可做的事情。

　　在美國，美西一般是休閒風，穿夾腳拖鞋和短褲走在街上大有人在，但是一但到了高級一點的餐廳、音樂廳等這些地方，這些注重休閒打扮的老美，還是會換上得體的衣服去參加。而美東的文化與美西大不同，美東人注重外在儀表，尤其在紐約，即使夏天天氣酷熱，紐約人還是會穿得很得體出門，並不會因為天氣熱就穿著拖鞋跟短褲到處跑。所以出門在外，絕對是要看場合穿衣服，千萬不要自以為隨興瀟灑，一雙涼鞋或是一條牛仔褲穿到底。

　　其他像是有些天主教堂規定較嚴格，若不想被拒於門外，最好不要穿著露肩、露背的上衣，以及高於膝蓋的短褲、短裙和涼鞋或拖鞋，尤其是梵蒂崗的聖彼得大教堂及米蘭的多摩大教堂等執行最為徹底。

88 隨地吐口香糖會被罰錢！

　　口香糖在台灣是普遍的休閒食品，但是對環境整潔確實會造成一些困擾，口香糖的渣黏在地上或其他地方，發黑還終年不散，十分影響市容與美觀。因此在世界各國，就有對口香糖做些應變措施，最嚴重的要算是新加坡了。

　　新加坡在1992年成為世界上第一個頒佈口香糖禁令的國家，政府禁止進口、銷售和製造口香糖。走私口香糖的人將被處以一年的監禁和最高達1萬美元的罰款。這項禁令一直到2004年，新加坡政府才終於重新讓口香糖再次出現在國內市場上。不過，即使這樣，人們購買口香糖必須先登記姓名和身份資料，能選擇的口香糖種類也有限。

　　美國則採巧妙的回收方式，在紐約地鐵站的地上及牆上到處可見發黑的口香糖渣，於是紐約地鐵站對口香糖的收集，專門設立了回收用的卡通標靶。人們可以把吃完的口香糖投向標靶，投中者還會有小小的獎勵，未投中的口香糖則直接落入靶下的回收箱。希望可以把紐約的地鐵環境再提升一些。

　　而愛爾蘭每年清除垃圾的費用達7000萬歐元，清除口香糖所占的費用占所有費用的30%。政府頒佈的新法令中規定，嚼口香糖者將繳納10%的口香糖稅，相當於一包口香糖繳納5歐分。藉此減少口香糖所造成的垃圾處理負擔。

　　英國為了恢復街道的美麗，所以規定清潔人員和其他專門人員可以現場對那些在街頭亂扔垃圾的人進行罰款，罰款最高可以高達50英鎊，而且禁止在學校、電影院和體育場附近出售口香糖。

【資料參考】西安新聞網

http://www.xawb.com/gb/news/2005-02/24/content_484680.htm

89 肢體語言代表的意義？

一般來說，在國外因為語言不通，所以使用肢體語言的機會就大幅提高，但是我們熟知的一些肢體語言，在不同的國家會有不同的意義，將比較常見的肢體語言分列出來，供各位參考：

1、 OK手勢

台灣和世界多數地方一樣，比OK的手勢代表可以或是零的意思，但是在地中海沿岸和中東、北歐及南美的部份地區有下流的意思，而在希臘則代表同性戀。

2、 V手勢

在我們的認知中，V代表勝利的意思，但是在英國或是希臘，比V手勢有侮辱的意思。

3、 以食指指方向

在台灣習慣用食指當作說話的手勢，指示方向也會用食指，但是在馬來西亞，用食指是不禮貌的行為，要用五個指頭都握起，然後將姆指壓在食指上比方向。

4、 比中指

在台灣豎起中指是罵髒話的意思，而在歐美各地一樣是侮辱的手勢，但是一開始比中指並不是罵人的意思。在英法百年戰爭時，英國的長弓兵讓法軍相當頭痛，因此法國君主向軍中弟兄說，如果打敗英軍，要將所有的英軍長弓兵的中指砍下來。到了最後，法軍還是輸了，此時英軍全數舉起他們的右手，並比起中指來炫耀他們的勝利並羞辱法軍，從此，比中指就被當成羞辱別人的的象徵。

5、 單眼眨眼

在印度及伊斯蘭世界，單眼眨眼就是挑逗的意思，而女性在這裡更不可以出現這樣的行為。

6、 打招呼的動作

世界各地有不同打招呼的方法，像是鞠躬、點頭、握手、臉頰碰臉頰、擁抱、合掌致意、互碰鼻子等等，亞洲地區則以前三項最常見，而歐美地區，親吻及擁抱也是普遍表示熱情歡迎的方式。依國情的不同，大家習慣的方式也不同，但是這幾種方式中，以握手最適合世界各地，算是標準的打招呼手勢。

7、 翹二郎腿

在許多地方，翹二郎腿是不禮貌的行為，尤其是翹二郎腿之後，又把腳底板朝前或朝上，這動作在對方看來是非常不能忍受，所以出門在外，尤其是在外用餐或是看表演，記得不要翹二郎腿，否則可能會惹上麻煩。

8、 點頭與搖頭

保加利亞、尼泊爾、印度等國家搖頭表示稱讚，點頭表示不同意，這點跟我們所認知的恰恰相反。

以上幾種是比較常見的肢體語言，在台灣有些本身就有不禮貌的意思，有的則完全與國外不同。但記得，「微笑」就是最好的國際語言，所以要常把微笑掛在臉上，它可以為你招來許多好運喔。

90 自行車專用道

在歐美國家都會有Bikeway，也就是自行車專用道。在這些國家，行人永遠是第一，而自行車也像行人一樣，保有受人禮讓的權利。在提倡環保，節省能源的今天，無污染又可以鍛鍊體力的自行車，相當受到歐美人士歡迎，在紐約、舊金山、歐洲等各大城市，常常可以看到身著西裝，卻騎著自行車的上班族。而人們對於這些自行車愛好者，十分敬佩，所以在路上遇到自行車與行人，都會自動禮讓。

說到使用自行車最普遍的國家，荷蘭可以說是箇中翹楚。荷蘭的面積與台灣相仿，人口約一千六百萬人。但自行車數卻有一千七百萬輛，幾乎是人手一台。荷蘭的自行車專用道超過一萬七千公里，全境三百多個車站也提供民眾攜帶單車隨行的運輸服務，只要中途走累了，可隨時和自行車一起搭車。騎自行車上路，有專屬自行車的專用道標誌。一般來說，地上會畫有白色的實線或虛線來區別自行車道與其他車道。

在舊金山，也可以騎乘自行車去想去的任何地方，例如挑戰穿越金門大橋，也是很受歡迎的點子，不過橋上風很大，要注意保暖。另外，在41號碼頭搭乘渡輪前往惡魔島、天使島、瀟灑麗都等鄰近城鎮，都可以在碼頭旁租一輛腳踏車上船，享受熱門景點的鐵馬之樂。所以下次假若有機會到國外旅行，可以試試自行車玩法。

13

第十三章

必要的禮儀

91 小費

　　很多人到了國外，對於要付小費這件事感到不安，給多了覺得心疼，給少了又怕失禮。的確，很多國家都有小費文化，它不是制式規定，卻約定俗成，了解小費文化與給小費的時機與禮儀，可以讓你在旅程中，更加得心應手。

　　大致上，在國外需要付小費的場合有：餐廳、計程車或司機、飯店與提領行李、美容理髮及洗手間。每個地方付小費的時機與金額差別並不會太大，以幾個例子作為參考：

　　在計程車或租車方面，付給司機的小費大約是全部路程費用的10到15％。理髮、美容的小費為理髮、美容費的10到15％。為

你代泊車、取車的服務人員每次是1美金上下。旅館若不是三星級以上的，一般每天出門前放在桌上或床頭約新台幣20至40元之間的金額即可。另外，如遇到飯店服務生幫忙提行李時，原則上是一件行李給1美金的小費，在服務生幫你把行李提到房裡時付給他，其他如果是Room Serive，記得在服務生來過之後付小費，這是一種禮貌。

在餐廳方面，什麼樣的餐廳吃飯要付小費呢？一般來說，有侍者為你服務、帶位、點菜的話，是絕對要付小費的。如果去速食店用餐，如麥當勞、Starbucks，是你自己走到櫃台點完餐後自己到座位上去吃的，就不需給小費。還有一種在美國叫 Food Court，類似台灣的美食街，也是拿著拖盤點餐，這種情況也是不用付小費。

一般的情況下，在餐廳用餐午餐要付 10到15%的小費，晚餐要付15到20%的小費，但是如果人數超過五人，老美有一個名詞叫 Party Over Five，你必需付18%的小費，否則就算失禮。有的時候，服務生甚至會寫好小費的金額，讓你直接照付就是。另外也有一種說法是，在中國或是亞洲裔人開的餐廳消費，小費以10到15%為多，但在歐美餐廳就是15到20 % 為多。

付小費的方式，一般來說有兩種常見的，一是直接把現金直接留在桌上，但最好給紙鈔，不要給零散的銅板，這會有不尊重的意味。如果沒有零錢，可以用信用卡付小費，通常服務生給你的帳單上會有消費的總金額，另外有一欄就是讓你自己填上小費的數目，然後再把兩者相加，簽上自己的名字，放在桌上，便可以瀟灑離開，不用一定要看到侍者來收，但是若要自己把帳單交到服務生手上時，記得要交給為你們服務的那一位，這對他才是禮貌。

 ## 92 飛機上的禮儀

搭乘飛機是出國的第一道旅程,飛機上有來自各國形形色色的人,所以機上禮儀也是不可或缺的一部分,假若你是單獨旅行,很可能因為談吐表現得體,而認識新的朋友,說不定他也是可以提供幫助的當地人。假如是跟團旅行,那麼在飛機上的時間也剛好就是認識團友的第一步。無論如何,機上的禮儀對行程而言是有很大幫助的。

關於機上禮儀,一般來說可以分成下列幾項:

1、行李需要放在座位底下或是放在上方的置物艙裡,不可以超出走道或是影響他人的空間。

2、機上使用盥洗室不可以久待,使用時避免把盥洗台弄得溼溼的,要盡量保持乾淨,不要留下任何不雅的丟棄物。

3、不可突然把椅背往後仰,以免打翻他人的杯子讓人覺得粗魯。到了用餐時刻時,應自動把椅背調正,避免影響他人用餐。

4、當機長在報告飛行狀況,或是空服員在做安全示範時,要保持肅靜,不可以吵鬧或聊天。

5、不可讓小孩亂跑叫嚷。幫baby換尿布時,要到機尾空的座位更換,不可以就地更換。

6、飛機未停妥前,不可以急著拿行李,並且要依頭等艙、商務艙、經濟艙的順序等待出機門。

7、在機上購物時,不可以用大鈔購買東西,例如:買六塊美金的東西,用一百元大鈔購買,這樣是不禮貌的。

8、下飛機時,空服員會列隊送客人下飛機,通常都會說「Thank you」或「Bye Bye」,我們除了可說「Goodbye」或「Thank you」外,也可以說:「A good flying」、「Very well done」、「Have a nice day」。

 93 文化藝術場合的禮儀

在歐美國家，戲院、劇院和音樂廳等場合都視為正式的社交場合，所以在旅行中若有機會在參與這些文化活動時，有些小禮節也需要注意。

1、第一要記得守時，若不守時會干擾到別人，同時也會影響表演者。萬一遲到，不可急於入座，要等到台上表演告一段落才可入座。

2、國外的這些文化場合，都會設有衣帽間，所以要記得把衣帽寄於此處，不要抱著厚重的外套或是其他大件的隨身物品進入席間欣賞活動，這不但影響自己的座位舒適，同時也可能會造成他人的不便。

3、若必須要橫擠入座時，記得要面帶微笑，並低聲的說對不起（Excuse Me）。

4、適時給予掌聲，不要因為鼓掌而破壞音符，一般適合鼓掌的時機為：開幕、落幕；男女主角出場時；有精采演出，例如一曲美妙的獨唱或是一段精采對話。

5、在表演期間，咬耳朵說話是不許可的，這會影響觀眾及阻擋他人的視線。

6、在表演期間偶有咳嗽、打噴嚏是被允許的，但是如果次數太頻繁，就要主動離開到外面去。

94 體育活動場合應有的禮儀

在國外，體育活動也是十分受到歡迎，有人會特地到美國看職籃或是職棒的比賽，又或是飛到舉辦國看F1賽事、奧運、世界盃足球賽等大型的體育賽事。另一方面，也有很多特地到國外去盡情享受戶外休閒的旅遊行程，例如：網球、高爾夫球等。所以身為現代旅人，對於體育活動場合應有的禮儀，多少也該有些了解。

一、看體育活動時

1、若你支持的一方勝了，記得不要太得意忘形，甚至有過於誇張的言詞及舉動，這有可能會引起對方支持者的不滿，引來不必要的麻煩，因為在國外，某些球迷可是相當狂熱而不理性的。
2、若你身為輸的一方，記得也不可以口出惡言，最好的方法是還可以稱讚對方的優點，讓自己成為優雅的球迷及觀光客。

二、高爾夫球活動

1、Golf代表著綠草、陽光及友誼。
2、在高爾夫球的活動中，每次揮桿都要注意四週有沒有人。在球道或果嶺，若留下痕跡時，盡量要鋪平，主動整理你掘坏的痕跡。
3、另外，在高爾夫球的活動中，除非是比賽，否則是不歡迎觀眾的，記得不要讓自己變成不速之客。
4、不要在球道中亂逛、出聲音，影響他人視線。
5、對桿弟（caddy）可以給小費，但若不滿意他的表現，也可以不給，小費的多少並沒有嚴格的標準，通常給小費的人，是同一組當中的資深者付。

95 打包食物？把早餐當午餐？

出國旅行，最常碰到的就是在飯店內用早餐。國外的飯店早餐，不外乎就是各式麵包、火腿類、果汁、煎蛋、咖啡、茶等這類東西，如果遇到飲食習慣不同，或是吃不慣當地食物的情況，那麼早餐，已經算是最接近台灣人的飲食了。所以很多人為了怕午餐會吃到不合胃口的東西，會在吃早餐時，夾帶許多麵包跟其他能帶的東西裝進包包，以備不時之需。

其實帶上一兩個麵包當成路上充飢的食物，無傷大雅，但如果整團的人都像不用錢一樣的猛裝，那麼看在服務生的眼裡，會讓台灣人的形象大打折扣。很多人認為不要錢的東西，就算是吃不下也要硬拿，最後帶在路上不是忘了吃就是壞掉，然後硬生生地被丟掉，非常浪費。所以在拿早餐當午餐的時候，記得要想清楚，路上真的會有機會吃完它？若要帶，就拿一至兩個自己的份就好，不要因為是免費的就狂抓一通。

另外，就算是要拿，也要拿乾糧類的食物比較好，像是麵包或是餅乾之類，這至少比拿水果跟熟食菜餚來得得體，很多人怕路上沒水果吃，所以會在吃完早餐後夾帶很多水果出去，但一來不保鮮，又切過，二來會流汁液，弄得四處濕濕黏黏的，非常尷尬。若想吃水果的話，可以請導遊帶你去市場買新鮮又便宜的水果，不用從飯店偷帶那麼難看。就算真的要拿，也是秉持少量和真的會食用的原則，拿一兩樣蘋果、香蕉之類的就足夠了。

第十四章 神祕的伊斯蘭世界

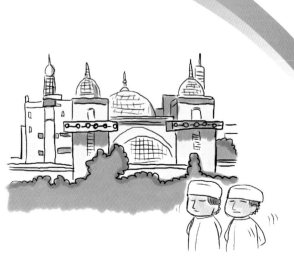

96 正確看待伊斯蘭世界

伊斯蘭（Islam）一詞則源自於阿拉伯文，意思是「歸順、服從、安寧、和平」，完全服從真主的旨意。大部份的人稱伊斯蘭教為回教，但這不是正確的說法，因為在古代時，大多是住在中國西北部的回族信仰伊斯蘭教，因此就將它稱為回教。在正名化的潮流下，信仰伊斯蘭教的信徒，便稱為穆斯林（Muslim）。

就宗教而言，伊斯蘭對於阿拉真主是無條件的歸順與服從；就人與人間的關係而言，要自我控制，同時對人為善。所以伊斯蘭在任何時代都是理智的宗教。穆斯林必須遵守的五功，其中一項施天課就是每位穆斯林一定要最低限度地，付出全年剩餘基儲的百分之二點五為天課，用以幫助貧人。有就是說伊斯蘭教的整個教義都是呈現和平、助人這樣的正面教化中，但是大部分的人，都因為「911」事件及其他國家的恐怖攻擊事件對極少部份的激進份子反感，把「回教徒」跟「恐怖份子」劃上等號，這是非常不對的觀念。

目前世界上最大的伊斯蘭國際組織是「伊斯蘭會議組織」（Organization of the Islamic Conference ，OIC），這個組織現在的正式會員國有47個，以非洲國家最多，其次是西亞和中亞的國家。穆斯林人口超過13億，對於這個占世界總人口約21%的信仰人口，身為地球村一員的我們，應該對他們有正確的認識。

97 進入清真寺參觀的基本禮貌

　　清真寺是穆斯林禮拜的地方，寺內不得供奉任何雕像、畫像和供品，只有圍繞的柱廊，中心是一個大拱頂，主要的牆要向著麥加的方向，牆中間有一個凹下的龕，叫做米海拉布，是指示穆斯林禮拜方向的。底下一般鋪有地毯，因為穆斯林需要赤腳禮拜。清真寺外面或一進門的地方有自來水或噴泉，要求穆斯林淨手臉後才能禮拜。所以在參觀清真寺時有幾點需要注意：

1、穆斯林十分注重乾淨，在進入清真寺之前，記得在外面的洗手台清洗雙手至手肘的部份，如果可以的話，連腳跟臉都洗一下會更好，頭髮可以稍微用水抹溼，拭去灰塵與不潔的東西。

2、進入清真寺參觀的衣著，無論男女，下半身一定要長過膝蓋，不可穿無袖的上衣。有些嚴格一點的清真寺還會要求女性要用頭巾把頭髮遮住才可以進去，寺方會在外面提供頭巾或是傳統的衣服借觀光客使用。此外，進去之前一定要記得脫鞋。

3、在清真寺內絕對不可以把腳往神龕（米拉海布）的方向伸去，並露出腳底板，這是非常大不敬的行為，可能會招來抗議。

4、在清真寺內要保持肅靜，不可大聲喧嘩。對於正在寺中祈禱的教徒，不要隨便拍攝他們的照片，更不能由前方穿過。

　　清真寺是相當美麗的建築，如果可以稍微留意以上幾點，那麼到清真寺裡去欣賞阿拉伯文化呈現出的華麗與精緻設計，是非常值得的。

98 伊斯蘭的齋戒月

　　所謂「齋戒月」，指的是回曆的第9個月，又稱為來默丹月（Ramadan）。在這個月中，除了病患、年長者、身體孱弱者、孕婦、旅人、士兵，以及必須耗費大量體力的工人，得以自行決定是否要飲食或服藥外，所有的穆斯林白天都不能將任何物質吞進肚中，而菸酒與性行為也是完全禁止的。此外，未到青春期的幼童、經期中的婦女、以及精神病的患者，就不必遵守齋戒律法。但在齋戒月中破戒的教徒，則須在齋戒月結束後自行延長守戒時間作為補償。對穆斯林來說，齋戒月一方面是學習真理的日子，另一方面也是家庭間相互社交的歡慶時刻。由於時區不同，各地區對白天封齋、夜晚開齋的時間也會有所差異。

　　每當日落後，鄰舍間便會互相分享各家所製的齋戒月特別餐點，各地方政府也會在傍晚時分設置大型帳棚與廚房，提供熱食、飲水與甜點給貧困教徒、流浪漢、過路旅客，或任何有需要的民眾。在某些伊斯蘭國家中，政府也會調整上班和營業時間來方便民眾作息。

　　所以在齋戒月到伊斯蘭國家旅遊的觀光客，要有心理準備，商業、觀光都可能沒辦法照一般正常時間進行，外面的餐館、商店幾乎是打烊不做生意，只有觀光飯店內的餐廳會正常營業。所以在這段時間盡量在旅館內用餐，比較方便。如果在外面找到有販賣食物的地方，最好也是低調的快速吃完。所以最好是避免在齋戒月這段時間到伊斯蘭國家旅行。

認識回曆

　　回曆和中國的農曆一樣是月亮曆，是根據月亮的盈虧來判定

日期，因此每年的齋戒月在陽曆的日子上並不相同，大致上來說，回曆比陽曆早11天。回曆每月為29或30天。西元622年，也就是先知穆罕默德遷至麥地那的那一年，訂為回曆元年。

99 禁用左手

　　伊斯蘭世界、印度文化、韓國、蒙古等地方，都認為左手是不潔的，只有右手是神聖的手，所以不論是接受東西、握手、飲食等，都會伸出右手或是選擇從右邊的方向開始。而穆斯林如廁時，也用左手來沖洗，所以對他人伸出左手是一件不禮貌的事，而印度人及穆斯林很多都習慣用手抓飯來吃，所以使用左手也被認為是不潔的事。

　　但是對於是觀光客而言，他們當然知道我們不是穆斯林，也不是本國人，所以我們是不是會使用左手接過他們遞來的東西或握手之類，基本上，他們是大計較的，因為伊斯蘭世界對客人總是熱情寬大。只是當我們出國旅行時，如果可以事先了解當地的風俗民情，出外作客入境隨俗，做個有禮貌受人歡迎的觀光客，是替旅程留下更多美好回憶的方法。

100 其他注意事項

1、中東地區國家多數為伊斯蘭國家，他們的飲食習慣除了不吃豬肉之外，基本上在肉類上，都必須要經過祝禱，同時經穆斯林宰殺、徹底放血過後才可以食用，這樣符合穆斯林規定的食物稱作「Halal」。而肉類的選擇上以「食草反芻類」為主，如牛、羊、鹿、雞……而海鮮類以有鱗的魚類為主，沒有鱗與鰭的海中生物像是花枝、蝦、螃蟹、貝類等東西，穆斯林是不吃的。

2、伊斯蘭教西元七世紀創教之時，因為擴張及戰爭等歷史因素，造成男少女多的社會現象，所以教義裡規定一個男子可以合法擁有四位太太。但是並不是所有的穆斯林都會娶四位太太，目前的伊斯蘭社會中，仍以一夫一妻為多。但是不知為什麼，幾乎所有人對穆斯林最印象深刻的事，就是他們可以娶四位太太，只要一遇見穆斯林總少不了問對方有幾位太太，這其實是件不禮貌的事！

3、回教有禁偶像的教規，所以如果要帶禮物送人，像洋娃娃、人物畫像或是人型娃娃之類的東西是不可以當禮物送的。

4、如果在伊斯蘭國家想要與女性拍照，必須要先徵求本人或是其先生的同意，不可以隨意對著她們拍照，這是不禮貌的。

5、當地時間觀念淡薄，常常在伊斯蘭世界裡，如果講10分鐘，可能就是半小時，如果講明天可能是一星期後，講一星期可能是半個月後。這在日常生活中是相當普遍的，所以約會時如果遇到爽約或遲到，不宜責難。但是如果這是個關乎生意或是其他重要事情的約會，那麼他們是會超乎想像的守時！

101 不可亂開阿拉的玩笑

2005年9月30日，一向給人感覺與世無爭的北歐小國丹麥，其《日德蘭報》刊登了一則標題為「穆罕默德的模樣」的十二幅漫畫，因為內容涉及對於伊斯蘭教的負面報導，在伊斯蘭世界引起激烈的抗議與韃伐，連CNN、BBC等國際媒體都詳細追蹤報導這起漫畫事件。事件後來圍繞著道歉問題作文章，之後陸續公開的道歉信，雖然誠心表示這十二幅漫畫並非有意冒犯，但仍未能在短時間內平息傷害，造成眾多伊斯蘭國家的不滿。部分伊斯蘭國家召回大使，關閉使館，斷絕一切經貿關係……種種的影響比原先所預知的還要嚴重。

阿拉是伊斯蘭教的唯一真神，是無上偉大的，在穆斯林的認知中，他是無形的，地位最高的，沒有任何人事物可以與阿拉互相比擬。所以，若不小心抵毀任何一位穆斯林都還有可能原諒，但是若抵毀阿拉，就別想安然逃出伊斯蘭世界。

在信仰人口超過13億的伊斯蘭世界裡，即使不了解伊斯蘭教的教義與內涵，但基本尊重是還是要有的，所以請稟持著尊敬與尊重的心，那麼伊斯蘭世界永遠都會敞開大門隨時歡迎你。

15

第十五章

拍照與攝影

Do&Don't

102 充電器與記憶卡

　　隨著時代趨勢，出國帶傳統相機的比例慢慢減少，取而代之的是方便、可隨拍隨看的數位相機。只要記憶卡容量夠，隨你拍個夠，不用擔心浪費沖洗照片的錢。

　　但如此一來，數位相機的充電器跟記憶卡就變成是很重要的東西。帶充電器時，要留意是否有變壓器，才能符合國外的電壓，另外也要記得帶轉換插頭，以適應各國不同的插座。

　　而記憶卡，如果出國天數超過5天以上的，建議要買512MB以上，通常兩個人左右，拍人物加風景照，每張照片的畫素解析度充足，1GB的容量用在10天的行程就很夠了。另外，建議可以將容量較大的記憶卡裝在相機裡，另外買一張128MB或256MB的擺在記憶卡盒子裡以備不時之需。

　　兩個人以上出門，如果可以的話，不要只帶一台相機，萬一相機碰到水或是記憶卡不見，又或者是摔到地上，為了讓整趟行程的照片可以妥善保存，最好分散風險，兩台相機交換著拍。回到台灣之後，再重新整理看是要沖洗還是放到網路相簿保存，比較保險。

　　本身就曾發生過和朋友出門只帶一台相機，後來還摔壞的狀況，最後照片洗出來都有個大黑框，真是欲哭無淚呢。

 ## 103 禁止攝影或使用閃光燈

　　一般而言，在博物館、室內展覽會館、音樂會或各式表演會、電影放映室裡、大賣場等地方，都禁止攝影。禁止攝影及使用閃光燈的原因有：

1、閃光燈屬於強光，閃光燈的紫外線會破壞年代久遠或材質特殊的展示品、藝術品及古文物。

2、拍照會影響到其他人，更不可以使用腳架，占了走道空間。

3、博物館展出物通常都裝有防盜系統，而監視器其實很怕強光照射的，用閃光燈等強光對監視器閃幾下後，在監視器恢復正常前的幾秒，有人就可以把展示品偷走，特別是那種小件的展覽品，這個是保全上的考量。

4、在展覽會場或是賣場裡，最重要的東西就是擺設與物品，所以大部份的店家會不希望客人在裡面拍照，讓店內的陳設隨意的流露出去，這是有點商業上的考量。

　　不過也有些例外地方，像大英博物館、大都會博物館，這兩個地方是開放照相的。其實只要在各大景點或是想照相的地方，留意有無禁止攝影的告示牌，或詢問會場裡的服務人員。團體旅行時，導遊都會清楚告知是否能拍照，多多留意一下這類訊息就可以避免麻煩，因為嚴重的話會要你交出底片喔。

104 與外國人或當地人拍照應該注意？

　　如果在各大觀光景點，遇到打扮或是長相特別出色的觀光客或當地人，若想一起合照，記得要事先徵求對方的同意（通常對方都會欣然答應），再大方拍照留念。尤其在印度、南亞、中東地區，或是比較鄉下的純樸地方（那裡的人們天性熱情、笑容滿面），若主動要求，他們會很開心的和你一起照相，甚至呼朋引伴一起來照相。

　　有另外一種情況是，身為觀光客的你在欣賞異國美景時，常會遇到當地人或其他外國遊客主動想與你合照，這個時候就要看情況（有時當地人只是基於好奇跟熱情）。通常若同樣身為觀光客的他國人士，可能是純粹想與你拍照，但是如果是街邊的當地人、賣東西的小販，或是街頭特殊表演者等等，很有可能在拍完照之後，直接伸手跟你要小費。

　　遇到類似情況時，可以觀察一下對方是觀光客還是偶遇的路人，亦或是別有所圖地想拿小費。記得！你完全可以依照自己的意願接受或拒絕，不要拍了照片之後被要小費，或趁機被外國人偷吃豆腐才後悔喔。

105 與特殊人士拍照也要注意？

在國外總是會遇見許多台灣少見的人事物，有的甚至會吸引我們拿起相機拍照。我們最常想要拍的人物就是身著帥氣制服的軍警人員、街頭表演藝人，或者是長得很可愛的外國小朋友，亦或是國外的帥哥美女等等。想和他們照相時，有幾點要注意：

1、若想與軍警人員拍照時，要注意他當時是否有勤務在身，如正忙著指揮交通或站哨。例如英國白金漢宮前的衛兵交接，這種舉世知名的觀光景點，便可在一旁欣賞、拍照，但如果是路旁或景點附近偶遇的軍警人員，就要試他們的工作情況而定，走過去徵求他們的同意，詢問是否可以拍照。

2、如果想與街頭藝人或是表演者合照，如泰國著名的人妖，保證要給小費，而且有時候還會遇到其他人妖會不請自來、一擁而上的狀況，這可是要按人頭計費的！其他像是洛杉磯的星光大道上，也會有很多打扮成電影人物的街頭藝人拉著觀光客合照。在這個時候就要講清楚，說好只跟誰拍，並談好小費的價碼。另外一種情況在歐美比較常見，就是在街頭靜止不動、打扮神奇有趣的藝人，他們的腳邊通常會有個小費箱，按遊客意願，隨意給小費拍照。

3、很多人出國拍人物，都會把外國的可愛小孩當主角。他們天真的眼神和立體的五官輪廓，的確是很好的模特兒，但記得在拍照之前，如果他們的父母或親友在身邊，要先徵求他們的同意。如果只有小朋友一個人在那裡，除了先問問他的意見之外，拍完照之後，可以塞點小糖果或是原子筆之類的小東西給他。這舉動會小孩們高興得不得了，尤其在比較物資缺乏、貧窮的國家，這些看似不起眼的小東西，對他們來說可能是珍藏一輩子的回憶。

106 照相機與攝影機也要小費？

許多世界級景點，例如印度的泰姬瑪哈陵、阿格拉紅堡之類的地方，除了人進去要門票外，帶相機或攝影機進去都要酌收小費。費用不多，一項約幾十元台幣，通常攝影機的小費價格會比相機來得高。

此舉或許是限制這些古蹟被無限制地拍照的方法，室外的建築還好，但是如果是室內，可能會影響古蹟或舊作本身，然而又不能因噎廢食，畢竟對某些國家而言，觀光是他們的主要收入，所以在觀光收入與古蹟維護的考量下，便有了這套規定。

所以假如是和幾位親友同行，可以只帶一台相機進去合拍，省下一些小費。至於攝影機，可以在進入景點之前稍作功課，了解裡頭是否有值得花小費進去拍的價值。而相機擺在外面基本上是很安全的，會有專人看管，若是跟團的話，領隊或導遊也會留來替客人保管這些東西。所以若碰到帶相機也要收小費的情況，不要大驚小怪，入境隨俗囉。

16

第十六章
返家後的後續工作

107 機場接機（請叮嚀親友注意）

在旅程出發前，記得把旅行社給的詳細行程表影印一份放在家裡，因為行程表上，會有每日住宿飯店的聯絡電話和領隊導遊的電話，以及詳細的班機起飛降落的時間與航廈別，這些資訊方便家人在需要時聯絡。如果是自助旅行，也要記得把行程中的班機資料、入住地點的聯絡方式都寫清楚，留給親友參考。

如果在行程中發生一些突發狀況，例如更改班機、提早或延遲歸來，要盡快通知親友，免得他們白跑一趟。另外，記得在回台班機起飛之前，打通電話給親友確認班機到達時間，同時提醒親友在出發接機之前，事先上網或打電話向航空公司詢問班機是否有延遲的情況。

如果可以的話，最好有兩人一起去接機。兩個人的話，一個可以下車到入境大廳等，另一個可以試著在路邊暫停等候。若有警察來趕，可先去繞個圈子，省下停車費。但若要這樣做的話，要算準班機入境時間，通常入境之後還要出關及等候行李拖運，淡季期間可以在班機入境時間再加上30至40分鐘，旺季期間可能就要再多個20分鐘，那麼這個時間就是親友接機的時間。算準時間接機既省時又省錢喔。

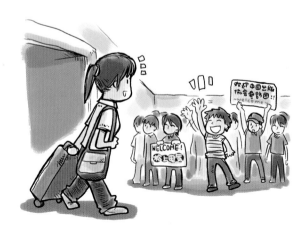

108 行李、照片和紀念品的整理

在帶了滿滿的紀念品、照片與回憶，平平安安地回到家之後，接下來令人頭痛的就是整理行李與照片。前面提過，整理行李時可以多多使用大的袋子將衣物分類，所以如果把髒的衣物裝成一包，回到台灣時，可以先將要洗的那幾袋拿出來，就不會有忘記的時候。其次，行李箱畢竟是在國外陪你一起打過一次漂亮勝仗的寶貝，所以在把行李清空之後，記得把行李箱放在陽光之下曬曬幾天太陽，再放回原來儲藏的地方，如此一來可以消除行李箱內的味道，二來也可以保持乾淨，方便下次使用。

而紀念品的整理，建議可以在當地就預先做好筆記，哪些是要留下來、哪些是要送給特定的親友的，或是朋友託買的。如此回來之後，便可以按照筆記，把所有紀念品完成分類，才不會有沒送或誤送的情況。

至於照片，假如是用數位相機的，建議一回到家就記得先將記憶卡裡的照片存到電腦裡，有燒錄機的就先燒成光碟保存，免得有誤刪照片或是日子久了之後，忘記整理的情形。而想要沖洗出來的，就可以在電腦裡選片，最後再將檔案存在隨身碟或是光碟中，拿到相館沖洗，才不會洗出一大堆拍不好或不喜歡的照片，浪費金錢。

若不想洗出來，建議可以使用網路相簿功能，找個個人部落格空間，把寶貴的相片記憶上傳到網路世界，再依情況決定是否開放讓大家分享你旅行中的點滴。

109 感謝曾幫助過你的外國親友

　　所謂「在家靠父母，出外靠朋友」，出門在外，總是會遇到好心人幫忙。假若你是自由行，或是到國外訪友探親，親友的熱情招待，小至請吃一頓飯，大至每天捨命陪君子當免費司機伴遊，除了在當下表達感謝之意，還要記得「禮多人不怪」這句話。回台灣之後，可以把和他們合照的照片，以信件或是E-MAIL的方式，配合著電子賀卡或是手寫卡片，寄到國外給他們，相信每個人收到這樣貼心的信，都會十分感動和高興。如果還有下次旅行，相信大家都會十分歡迎你，千萬不要老讓自己成為只有一面之誼的人，這樣會失去很多寶貴的友情喔。

　　個人曾經在寫碩士論文時，到馬來西亞作田野調查、收集資料多次，在當地受到不少人幫助。所以回台灣之後，便寄上親手寫的賀卡及照片，同時每年的過年，也不忘與學姐一起合拍大頭貼，把大頭貼貼在賀卡裡，寄給異國的朋友們。他們雖然並不一定會回信，但相信大家心情都是愉快的，因為這張小賀卡而快樂。所以一直到現在，在馬來西亞，隨時都有朋友張開雙臂，歡迎我們再度到訪，想到這裡，就是件令人開心的期望。

附　錄

 附錄

● 國人最常去的旅遊地點

　　根據2005年的數據統計，在過去12個月曾出國旅遊的受訪者中，有三成二認為旅遊是生活的重要部份，而其中最常到訪的亞太地區以日本（50％）最多，其次是中國大陸（28％）、泰國（21％）、香港（18％）和印尼（12％）。而依尼爾森媒體研究的結果顯示：中國大陸、日本、泰國是台灣民眾出國旅遊的最愛。越南及紐、澳地區則是新興的旅遊路線。

　　自由行的旅程中，中國大陸、香港、越南、日本、美、加最受消費者青睞。其中日本自由行的旅客以粉領族最多，因為他們注重流行、喜好名牌、購物果斷；香港自由行者最會精打細算；美加自助旅者偏高社經地位、重視理財規劃，同時有移民的打算。總體數據顯示，中、日、泰三地穩居台灣人出國首選的前三名。

【資料參考】

http://www.acnielsen.com.tw/news.asp?newsID=53、

http://www.tssdnews.com.tw/daily/2005/03/15/text/940315d4.htm

● 哇！有豔遇？

旅遊除了可以放鬆身心、大開眼界、大啖美食外，有時候在也可以盡情享受浪漫的愛情滋味。旅途中，你曾有過獵豔或被獵的經歷嗎？你身上散發出特別吸引力容易發生異國戀情？如果你覺得台灣的男生不夠體貼、不夠甜言蜜語，外型打扮不夠迷人，那麼也許可以在旅中，適時的散發出正向能量，看看是否有異國桃花上門。

如果做好了準備，不管是刻意的或是純屬意外，浪漫的異國桃花找上妳，那麼此時第一個要學會分辨的就是這是不是一個安全的好桃花。女孩子的第六感是非常準確的，看對眼了其實很容易在當下做決定，進而展開一段異國戀情。曾經有報導表示，女性往往在對方與自己說話的前三十秒鐘，就已經決定好是否要與他繼續交談下去。

無論你對異國豔遇有沒有興趣，甚至已有過異國豔遇的美好經驗、壞經驗，記得鎖定瑪杜莎即將出版的豔遇新書，讓妳擁有一個綺麗又浪漫的異國戀情……

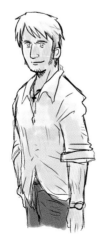

旅遊達人
行遍天下的109個Do & Don't

作　　者　瑪杜莎
繪　　者　四　折

發 行 人　林敬彬
主　　編　楊安瑜
編　　輯　蔡穎如
美術編排　洸譜創意設計
封面設計　洸譜創意設計

出　　版　大都會文化　行政院新聞局北市業字第89號
發　　行　大都會文化事業有限公司
　　　　　110台北市信義區基隆路一段432號4樓之9
　　　　　讀者服務專線　（02）27235216
　　　　　讀者服務傳真　（02）27235220
　　　　　電子郵件信箱　metro@ms21.hinet.net
　　　　　網　　　　址　www.metrobook.com.tw

郵政劃撥　14050529 大都會文化事業有限公司
出版日期　2006年10月初版一刷
定　　價　250元

ISBN 10　986-7651-86-3
ISBN 13　978-986-7651-86-0
書　　號　FUN-02

First published in Taiwan in 2006 by
Metropolitan Culture Enterprise Co., Ltd.
4F-9, Double Hero Bldg., 432, Keelung Rd., Sec. 1,
Taipei 110, Taiwan
Tel:+886-2-2723-5216　Fax:+886-2-2723-5220
E-mail:metro@ms21.hinet.net
Web-site:www.metrobook.com.tw

國家圖書館出版品預行編目資料

旅遊達人 — 行遍天下的109個Do & Don't / 瑪杜莎著;
四折繪. -- 初版. -- 臺北市：
大都會文化, 2006 [民95]
面；　公分. -- (FUN ; 2)
ISBN 978-986-7651-86-0(平裝)

1.旅行 - 手冊,便覽等

992.026　　　　　　　　　　　　　95014239

行遍天下的109個 *Do & Don't*

北 區 郵 政 管 理 局
登記證北台字第9125號
免　　貼　　郵　　票

大都會文化事業有限公司
讀者服務部收

110 台北市基隆路一段432號4樓之9

寄回這張服務卡 (免貼郵票)
您可以：
◎不定期收到最新出版訊息
◎參加各項回饋優惠活動

大都會文化 讀者服務卡

書名：**旅遊達人─行遍天下的109個Do & Don't**

謝謝您選擇了這本書！期待您的支持與建議，讓我們能有更多聯繫與互動的機會。
日後您將可不定期收到本公司的新書資訊及特惠活動訊息。

A. 您在何時購得本書：＿＿＿＿年＿＿＿＿月＿＿＿＿日

B. 您在何處購得本書：＿＿＿＿＿＿＿＿書店，位於＿＿＿＿＿＿＿(市、縣)

C. 您從哪裡得知本書的消息：
1.□書店　2.□報章雜誌　3.□電台活動　4.□網路資訊
5.□書籤宣傳品等　6.□親友介紹　7.□書評　8.□其他

D. 您購買本書的動機：（可複選）
1.□對主題或內容感興趣　2.□工作需要　3.□生活需要
4.□自我進修　5.□內容為流行熱門話題　6.□其他

E. 您最喜歡本書的：（可複選）
1.□內容題材　2.□字體大小　3.□翻譯文筆　4.□封面　5.□編排方式　6.□其他

F. 您認為本書的封面：1.□非常出色　2.□普通　3.□毫不起眼　4.□其他

G. 您認為本書的編排：1.□非常出色　2.□普通　3.□毫不起眼　4.□其他

H. 您通常以哪些方式購書：(可複選)
1.□逛書店　2.□書展　3.□劃撥郵購　4.□團體訂購　5.□網路購書　6.□其他

I. 您希望我們出版哪類書籍：（可複選）
1.□旅遊　2.□流行文化　3.□生活休閒　4.□美容保養　5.□散文小品
6.□科學新知　7.□藝術音樂　8.□致富理財　9.□工商企管　10.□科幻推理
11.□史哲類　12.□勵志傳記　13.□電影小說　14.□語言學習（＿＿＿語）
15.□幽默諧趣　16.□其他

J. 您對本書(系)的建議：

K. 您對本出版社的建議：

讀者小檔案

姓名：＿＿＿＿＿＿＿＿性別：□男 □女　生日：＿＿＿年＿＿＿月＿＿＿日

年齡：1.□20歲以下 2.□21—30歲 3.□31—50歲 4.□51歲以上

職業：1.□學生 2.□軍公教 3.□大眾傳播 4.□服務業 5.□金融業 6.□製造業
7.□資訊業 8.□自由業 9.□家管 10.□退休 11.□其他

學歷：□國小或以下 □國中 □高中／高職 □大學／大專 □研究所以上

通訊地址：＿＿＿＿＿＿＿＿＿＿＿＿＿＿＿＿＿＿＿＿＿＿＿＿＿

電話：（H）＿＿＿＿＿＿＿＿（O）＿＿＿＿＿＿＿傳真：＿＿＿＿＿＿＿

行動電話：＿＿＿＿＿＿＿＿＿ E-Mail：＿＿＿＿＿＿＿＿＿

◎謝謝您購買本書，也歡迎您加入我們的會員，請上大都會網站www.metrbook.com.tw登錄您的資料。您將不定期收到最新圖書優惠資訊和電子報。